U0070300

龜倉雄策

The Pioneer of Japanese Graphic Designer
YUSAKU KAMEKURA

日本現代設計之父

The Pioneer of Japanese Graphic Designer
YUSAKU KAMEKURA

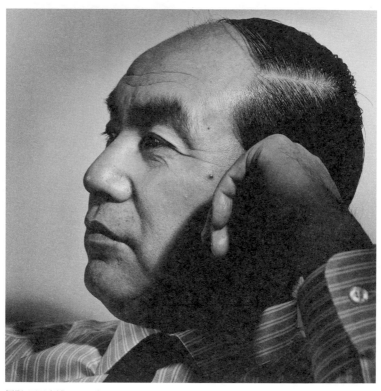

攝影=石元泰博・1971年

好男人
A Good Man, He Was

早川良雄 | Yoshio Hayakawa

　　我和同世代的龜倉雄策是私交甚篤的好友。如今再次地，經年累月的各種畫面就像走馬燈般浮現在眼前。

　　他很久以前曾經指著我說：「我所沒有的東西這個人都有。」這句話不知被寫在哪裡過？然而我想，那應該是針對工作而言的吧！現在這句話，我想要以「人性」這個角度原封不動地歸還給他。那就是：「我所沒有的東西龜倉全部都有。」

　　當在酒吧等之類的地方喝酒，我常用「太陽很辛苦喲！」來揶揄他。「太陽」不懂什麼是迂迴曲折或遲疑躊躇，它只能挺起胸膛繼續往前邁進。而龜倉的身體雖然知道辛苦，但那個時候，他卻用一種未必一定的表情苦笑著。

　　在聽到「龜倉快不行了」而趕到醫院時，他已經沒有意識且再也沒有回來過了。那並不是他覺悟且預計中 的「死」，而應該是料想之外的「召喚」。

　　但是，他看起來血色很好一點都沒變，而且精神好到像是要從口中吐出什麼壞話的「龜倉」，那對我而言是多麼令人難過的救贖。

　　無論如何，那是很男人且精采的一生。

Contents

插圖＝和田誠

青春與日本工房
1915 – 1945

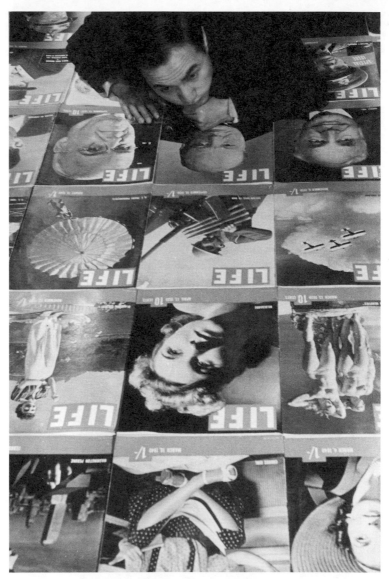

日本工房時代。整齊排放的美國雜誌《LIFE》，1940年前後。

少年時期的回憶

雪下得非常大！一天又一天，大雪從鉛灰色的天空不發聲響地不斷落下。就算到了一月，雪仍舊下個不停，而我就出生在這種雪國。小時候是在越後平野一隅的吉田町長大，因為是兒時的記憶所以有些不太確定，但我想那是非常大的雪。風吹得咻咻作響，連屋子後面的大杉木都被吹到搖晃，它被稱作龜倉大杉，從町外很遠的地方就可以看得很清楚。我家因為代代都是村長，所以在鄉下稱得上是大地主，父親只生活在鄉下，特別是冬天超長的地方就會有「文人趣味」。所謂文人趣味指的是寫寫漢詩、畫畫南宗畫的一種鄉下文人，像這樣的人在町內不少，而互相品頭論足畫作是他們的樂趣。就鄉下人來說，我父親是喜歡追求新事物的人，他對遠從東京丸善書局訂購西洋畫冊相當得意。大概在我七歲時，記得他第一次看到法國畫家柯洛的畫作還顯得相當感動。然後他也買了留聲機並從東京訂購唱片，也曾經聽過像是貝多芬的《月光曲》、關屋敏子的《恋はやさし、野辺の花よ》這些曲子。

我八、九歲的時候，因為家道中落而搬到東京都武藏野市境町這個地方。當時那裡還不是市，地名是武藏野町字境；住家周圍則交雜著空地和田地。從當地可以看見遠處藏青色般的秩父蓮山，而秋天的富士山就像剪影畫般地飄浮著。武藏野的欅木蓬勃地向天空生長，筆直的模樣看起來很清爽，田地裡則有武藏野特有的細小渠道，其中有清澈的流水發出細微的聲響潺潺流動著，而百姓們就在

這條小河裡清洗白色的大蘿蔔、白菜或白米。現在回想起來，那裡的水資源豐富到有些不可思議。

父親的文人趣味在搬到武藏野後也不曾間斷。他只要一有空就拚命畫，而且年年參加南畫院展覽會也年年落選。我叔叔，也就是我母親的弟弟，是東洋美術評論家古川北華，他晚年不再評論，轉而拾起畫筆以南畫家自居。我叔叔的畫因為非常有個性，所以到現在喜歡的人仍然很多。我想我是受到父親或叔叔的影響吧！我哥哥英治說想成為日本畫畫家而讓母親傷透腦筋，這也成為他和母親不斷衝突的導火線，最後他終於說服父母進入帝國美術學校的日本畫部就讀。帝國美術就是今天的武藏野美術大學與多摩美術大學的前身，帝國美術因為內部糾紛導致分裂成武藏野和多摩兩所學校已經是很後面的事了。我那時候還只是初中而已，對於自己將來要走的路還沒有想那麼多，但我就是喜歡畫畫。可是因為看到哥哥的紛爭，所以對於將來要以畫畫為業一事卻想都沒想過。然後，對於本能地自覺不適合畫畫的這件事，現在想起來還是感到不可思議。

我最喜歡的應該還是電影。雖然曾經被影像具有的新鮮感吸引而想從事那方面的工作，但卻也沒有考慮過將來要當導演或編劇。從狄嘉維托夫（Dziga Vertov）的《電影眼睛理論》、普多夫金（Vsevolod Pudovkin）的《Storm Over Asia》，曼雷（Man Ray）的《海星》、Dimitri Kirsanoff的《Brumes d'automne》，到德萊葉（Carl Dreyer）的《吸血鬼》那樣，我對影像有非常強烈的憧憬。然而就在那時，我在某藝術雜誌看到新的法國彩色海報，它雖然有些粗糙，但當時卻受到晴天霹靂般的衝擊，那是A. M. Cassandre為拉法葉百貨公司製作的海報。我認為這才是新時代的藝術！而會受到衝擊，是因為世界上居然有這麼新鮮且具躍動性的藝術之故。繪

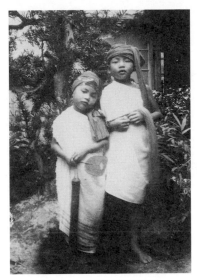

和哥哥英治（右）在新瀉縣西蒲原郡
吉田町家中庭院合照，1920年前後

畫是古老的，而電影是複雜的，當下就在想：「對，這種設計工作
就正合我的步調！」於是我不再關心其它領域，並全心全意投入到
設計研究中。然後對留名青史的德國包浩斯運動、荷蘭風格派、法
國新精神運動、俄國構成主義等齊頭並進的情形感到訝異。那時的
日本對於設計究竟為何物？無論是國家、社會或民眾，甚至於連藝
術家都一無所知！

　那是一段夾雜著不安與希望的少年時期的回憶。

（原題〈呼吸が合う〉、《エース・あなたは王樣》第39號，1968年10月／
增補修潤《曲線と直線の宇宙》講談社，1983年）

我的處女作
聖修伯里《夜間飛行》的封面設計

這是昭和9年〔1934年〕，也就是21年前的封面設計。是我19歲時的作品，可以稱得上是處女作。它成為我的第一本印刷物，而且也收取了一些設計費。聖修伯里（Antoine de Saint-Exupery）是我喜歡的小說家，而這本小說也正是我喜愛的。他在那之後還寫了《南方航線》和《人類的土地》這兩本書。其中《人類的土地》還決定了我的思想方向（雖然有些誇大……），但對我而言是非常重要的一本書。

直到現在，聖修伯里的人性仍在我心裡紮根，我個人本性上的脆弱、狡猾、怠惰……等，在不知不覺中因為聖修伯里的關係而得以矯正。而《夜間飛行》這本書在設計上除了我的想法過於膚淺外，技術上也過於幼稚而顯得有些遺憾。不過對於讓我這種年輕人做這本書的封面設計一事，現在想起來還是覺得很訝異。

那是第一書房的長谷川巳之吉社長的決定，而最早認同我拙劣才能並將它予以實際化的就是他。

第一書房當時就發行了售價10分錢的雜誌《セルパン》，編輯長是三浦逸雄。在他的決定下我也做過電影評論的工作，而《セルパン》的電影專欄就是由我負責，〈日本電影論〉、〈蘇聯電影論〉、〈新聞影片論〉在當時也獲得相當的好評。

特別是新聞影片的評論在日本當時還是頭一遭，所以到現在還會

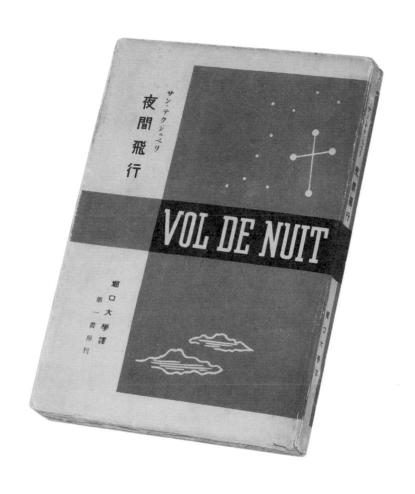

安東尼・聖修伯里、堀口大學譯《夜間飛行》第一書房，1934年

成為話題。像這樣，雖然我對電影投入了相當心力，但是卻沒有要從事電影行業的打算，我想要做的就是設計而已！而小松清、中山省三郎、柳亮、海老原喜之助、土方定一、春山行夫、瀧口修造等人都是我很親近的前輩。「小龜很怪喔，他說要做『圖案』耶！」這是前輩說過的話。因為在那時候，所謂「圖案」被認為是繪畫的副業之故。

在當時，我認識的人當中沒有一個是圖案家。河野鷹思從美術學校〔東京美術學校，現在的東京藝術大學〕畢業，然後像彗星般嶄露頭角大概就是那時候。而原弘混在建築師中擺下辯論陣勢的也是在那時候。雖然我知道他們的名字，但卻從來沒見過他們兩位，當時我的心早就被琴卡盧（Jean Carlu）和卡山德拉（A. M. Cassandre）擄走。那是因為從小松清那裡聽到巴黎A. M. Cassandre個展的內容後，我就無法自拔了！因此我的處女作多少可以看到受卡山德拉的影響。在21年後的今天，我對於這本書能夠再次呈現在各位面前感到不可思議，因為戰火的關係我失去一切，所以戰前的作品並沒有留存，而這本是K君在古書街走到兩腿發軟後才終於找到的。因為這並不是一本值得讓人費盡心思去尋找的作品，所以會讓我感到有些汗顏。

<div align="right">（《宣伝デザイン》第1卷第2號，1955年4月）</div>

註：日本早期沒有「設計」這個用語，「圖案」是當時的稱呼。

新聞影片的報導性

「報導」在觀念或理論上難以理解的情形相當多。就東北地區的農作物短收情況來說，比起長篇大論的文章，一張相片往往就具有無與倫比的說明效果。

在純粹以題材新奇來競爭的時代中，新聞影片的改編實在稱不上是實地報導。所以，就算對非洲土著的風俗習慣或愛斯基摩人的生活盡其所能地誇耀其特性，那並不全然就是新聞。可是如果將這些當成異國情調來處理的話，那麼「報導」必然離不開人性面。例如《SOS 冰山》雖然絕對不屬於新聞影片，但因為它是以人類身處在嚴苛大自然下的無力感為前提後，再以愛斯基摩部落的屋頂、圖騰、表情來突顯人類的溫暖生活之故，所以才會具有新聞價值。類似「這裡也有人類的生活！」這種具體的感受，就是實地報導的第一步。

實地報導是更進一步地，勇敢追求著世俗所無法理解的真實。在派拉蒙影業的《13人的降落傘》中，當跳傘者跳離飛機那一瞬間的姿勢就表現出仰式泳者背對機首翻轉的樣子，然後一次回轉時的二、三秒應該會和降落傘打開的時間一致才對，這時如果處理不好的話，那畫面看起來就會像是撒了一個瞞天大謊。

在羅斯福總統的槍擊事件報導中，當他在民主黨大會演說時的低沈槍聲響起後，身旁的婦人應聲倒地。而麥克風周圍人群的視線就像瞬間變成化石般地往群眾裡的一點移動；此時照相機也很勇敢地

註：新聞影片是報導時事或時局的電影，英文是newsreel。在電影草創期並沒有對新聞影片和紀錄片進行區分，但新聞影片因為是定期上映，所以具有新聞報導第一要義的特質。

往人群中拍攝；然後是犯人的特寫，這在週期性這點上是傑作。六月巴黎的暴動是在昏暗中發生並不利於拍照，但在昏暗畫面中，臉啊、腳啊就這樣擠進去。然後當街燈壞掉之後，社會主義運動國際組織的歌聲聽起來就像沉沒下去，而這些是報導攝影的抒情詩！新聞影片就必須要這樣。

（片野聞太〈ニユウず映画の報道性〉，《セルバン》第46號，1934年12月）

＊

有一點必須先說明的，就是〈新聞影片的報導性〉的筆者是片野聞太，這是筆名，是我寫的文章到了總編輯三浦逸雄手上後，做了一半左右的修改，因為那不是我或三浦的文章，所以就將他叫做片野聞太。而片野聞太的由來是因為只聽取片面而寫下來的意思，這是三浦的詼諧。

（選自〈電影評論家 龜倉雄策〉，《曲線と直線の宇宙》講談社，1983年）

少年圖案家

二、三十年前就認識我的人會叫我「少年圖案家」。我18歲左右有一家要宣傳髮油的事務所登出一則〈尋求少年圖案家〉的新聞廣告，而我就去應徵了。

我從少年時期開始就想要成為圖案家（即設計師）。那時從來沒有想過要當畫家。因為當時就算成了畫家也無法填飽肚子，所以為了生活，一般的想法是去做圖案家。就因為這樣，圖案專家總是會被輕蔑地叫成「圖案屋」。在那個就算畫不好也會被當成藝術家尊敬的時代中，沒有人會選擇要走那條被輕視的圖案家之路。

然而在此時，河野鷹思和原弘這兩位先驅已經帶著專業圖案家的尊嚴進行工作。就我所知，不是因為不得已才從繪畫轉換跑道，而是一開始就以圖案家身分出發的就只有他們兩位而已！雖然我比他們少了十多歲，但是圖案家的社會地位仍極為低落，且不被世人接受。所以學長學姐和朋友都會笑著對想要從事圖案工作的我說：「小龜你很怪喔！」

那時候，德國的包浩斯設計學院（Bauhaus）在從威瑪（Weimar）搬到狄索（Dessan）後，終於可以在理想狀態下開始展開活動，然後它因為製作宣傳蘇聯革命成果的《USSR [in construction]》這本書而受到注目，也因為構成是由李西斯基(El Lissitzky)負責的而讓我大開眼界。另一方面，在法國的新藝術（Art Nouveau）時期結束後，琴卡盧（Jean Carlu）和卡山德拉

註：「圖案屋」，日文的「家」和「屋」同音，但異字異意。

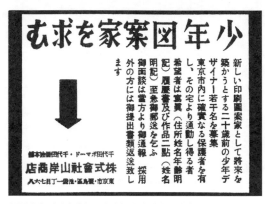

新聞廣告〈尋求少年圖案家〉山岸商店，大久保武設計
《東京朝日新聞》1934年3月8日早報

（Casssandre）的海報也成了世界注目的焦點。

在日本，除了極少數人之外，沒有人知道這類的海外動向。當時也不知道有所謂「設計」這個用語，有的只是「圖案」而已。而在李西斯基的構成和包浩斯的設計運動中，就充滿著「圖案」這個用語無法完整表達的新穎表現，但這是沒有辦法的事。

當時募集「少年圖案家」的是現在全國商業美術家協會會長太田英茂，在多達40人的應徵者中，我受到了他的賞識而被錄用。現在藝術總監這個名詞會普及，全是有賴於太田的努力，而「共同廣告事務所」這個看板在當時也是非常具有獨創性的名稱。

在事務所裡，可以實際看到長久以來就很仰慕的河野鷹思、原弘、攝影師木村伊兵衛、現在的東京電影社長岡田桑三等人。氏原忠夫是我那時的同事，我們倆曾經透過門縫偷看太田和河野兩人的互動。當時氏原和我是負責門房、接電話、室內打掃等事務，在這

裡耳濡目染下無意中學到太田流的宣傳學，這對日後的我有相當大的幫助。至於在太田事務所工作了多久？現在已經記不太清楚了。

　　高円寺這個地方是以當時『中央線文化』的中心地而聞名。所謂中央線文化是指從無政府主義者、無產階級文學、法國文學、超現實主義者繪畫等開始，到混雜著攤商年輕人所形成的夜晚都會景象。而我就在這地方的小公寓裡，朝著圖案家之路邁進。

　　說是邁進卻也不一定就有工作，那時我太過沉醉於李西斯基和包浩斯而不做迎合流行的圖案工作，當時的圖案幾乎都是以工藝圖案為主流的裝飾畫風，我討厭這樣！我所嚮往的是以直線和色彩空間進行構成的方法。於是，我笨拙地從雜誌剪下照片試著做構成，每天就這樣創作很多作品，但是沒有人認同這是圖案，我就在這種沒有工作的情形下過著貧窮日子。早上起床是痛苦的，因為必須要吃飯的關係。

<div align="right">（〈デザイン十話〉1，《每日新聞》1966年7月19日早報）</div>

一本書

我大約17歲才籠統思考著要走設計這條路的，當時我對七世紀版畫樸素、單純的強力線條風格感到興趣。某天，純粹是某天，我走在神田的古書街（當時或許是19歲左右），然後在某家書店看到一本正四方形的大型書本。它的封面設計是在黑色背景上排滿紅色和青色的文字，而裡面的版面我從來沒見過，它混合了不可思議和新鮮的相片、雕刻、家具。在翻閱頁面時我感到異常興奮，不管怎樣，我就是受到非常強烈的衝擊！但那是什麼書？我完全不知道！只知道因為是德文的，所以是德國的書這一點而已。但就算這樣，以我當時的情況是買不起那麼貴的書，由於明天絕對會再來，於是就拜託書店先將它留著。

那時我住在高円寺的便宜公寓裡，喜歡的是收集書籍。回去後因為要籌錢而必須賣掉很多珍藏的書，最後就在籌足金額的隔天將那本四方形黑色的書買下並慌張地回到住處，然後等到心情平靜後才仔細看封面。雖然上面寫著STAATLICHES BAUHAUS IN WEIMAR 1919-1923，但那是什麼我一點頭緒也沒有。第一，Bauhaus到底是什麼？可是它又是那麼刺激令人驚訝的一本書！然後漸漸地，我感覺到這本書比自己的性命還重要，那是因為我意識到自己的命運潛藏在這本書中的關係。我想，這本書展現了自己的未來。還有，它很清楚讓我知道自己除了設計以外沒別的路可走了，之後我抱著這本書去找三浦逸雄，那是因為他懂的雖然是義大利文學，但對是

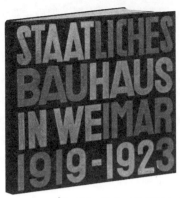

《Staatliches Bauhaus in Weimar 1919-1923》
包浩斯出版，1923年

新運動卻知道很多的關係。

他說：「這是德語……」然後就翻著辭典。

然後說：「這是一個被稱作包浩斯的建築、工藝、攝影相關的新運動，是研究機構或學校的書。」然後我就抱著所謂『包浩斯到底是什麼？』這個疑問。當這個問題佔據我整個腦袋的時候，某建築雜誌就剛好介紹到包浩斯，雖然有些籠統，但我對包浩斯運動卻能夠大致有所瞭解而且相當熱中。

當時在銀座並木通大樓的三樓有一個「新建築工藝學院」這個類似學校的研究機構，是由川喜田煉七郎所創設的，他還以新銳建築師的身分被刊登在雜誌上。聽說這是依據包浩斯系統而創設的新式設計教育機構，所以那時我毫不猶豫就入學了！從川喜田老師那裡，我學到了「構成」、「物質」這種系統性的理論和方法。在當時，這個學院因為太新而沒有得到人們的理解，因此學生也很少。

所以我想，在經營上應該很困難才對。但就算如此，我還是以自己的方式在那裡學習包浩斯的精神和方法，雖總覺得不知道管不管用，總而言之，能夠捕捉到包浩斯就很幸運了。

最後，這家學院就在人們的忽略下逃脫不了關閉的命運。可是對我來說，包浩斯已經是我在設計上要走的路，而且它也確實成為我的精神支柱。當我在設計上感到迷惑的時候，我總是翻閱那本四方形黑色封面的包浩斯。這本書的封面設計是赫伯特拜耶（Herbet Bayer），而裡面的彩色版面有保羅克利（Paull Klee）、康丁斯基（Wassily Kandinsky）、莫荷里那基（Moholy Nagy）、奧斯卡‧史雷梅爾（Oskar Schlemmer）等人的作品，就算是在戰爭時期，我還是將這本書放在身邊。

設計時代在大戰結束之後來臨，而設計學校也相繼成立。並且用的都是包浩斯系統，所以當時包浩斯已經和普通的設計無法分離了。某天，突然有學生來到我工作的地方，「我是勝見勝老師要我來的，他說想要借包浩斯那本書，很急……。」我問那學生為什麼需要呢？他回答：「不知道，老師要我來而已。」所以我在難以釋懷的情形下，將書交給他並吩咐要早一點還。然後不知道為什麼？對著那不可靠的學生背影總感到心跳得很快，而且不管是名字或長相也都不記得，之後那本書就從我這裡消失不見了。

勝見勝說：「那本書我不知道。」它的去向儼然是個神祕事件，而且直到現在仍是個謎。那位學生現在應該是社會人士了，如果他還拿著那本書的話，真希望他可以悄悄地寄回來還我，因為對我來說，那是一本透過包浩斯打開我設計心和眼的重要書籍……。

（《デザイン》第143號，1971年3月）

我們就是青春

　　將土門拳介紹給我認識的是高橋錦吉。那時，他在東京神田區三省堂的宣傳科任職。話說三省堂雖然是一家書局，但它同時也是出版社，甚至連文具和運動用品都有在販賣，而它的主要經營對象是學生，那裡二樓有餐廳，當時用15分錢就可以吃到一客咖哩飯。

　　而我則是因為藤好鶴之助的關係而認識高橋，那時藤好在《広告界》雜誌擔任藝術總監，他總是很時髦，乍看之下是個型男，但其實很會打架。而把藤好介紹給我的是鴻野茂介，這是一個讓人無法捉摸的人。他說：「我是共產黨的地下份子，隱姓埋名活在這世上。」他甚至連真實姓名和出生地都不讓我們知道。

　　高橋在某個夏天傍晚帶著土門拳前來，然後介紹說是一名攝影師。高橋在帶他來的兩三天前就曾經說到：「我會帶一個叫土門拳這個名字有點怪的男人來，他非常嚴謹，會談論的只有攝影而已。所以如果談到有關女人一類的話題的話，那他一定會生氣，要注意一下。」

　　第一次和土門見面是在東中野的公寓裡，高橋住在這間早已破爛不堪的公寓二樓，而我則住在一樓。當然，那時藤好也一起來了，於是我們四人就一起前往車站前的喫茶店，因為這間店的小姐很漂亮，所以就不自覺地每天都來這裡報到。

　　土門身穿藍白相間的衣服，腰間被撐得鼓鼓的，眼睛則是黑溜溜地轉個不停。而腰間之所以被撐得鼓鼓，是因為裡面放了萊卡相

機的關係。不把萊卡相機背在肩上而放在懷裡，這是木村伊兵衛常有的招牌姿勢，木村是標準的東京人且非常時髦。在當時，萊卡相機是大家所憧憬的，而且只有有錢人和從事新攝影運動的人才會擁有，所以在大家都把萊卡相機背在肩上並一副炫燿似地顯出「這可是萊卡相機喔！」的時代中，他故意若無其事地把相機放在腰間，這不愧是東京人！但是，和那種時髦裝扮無緣的土門卻模仿得有模有樣。

<div align="center">＊</div>

高橋和土門是在鎌倉的海岸認識的，那時三省堂在海岸開了一間供海邊遊客住宿用的海之家。雖說是海之家，但那其實也不過是用葦簾勉強做成的寒酸建物，而那邊的大看板就是由高橋繪製。因為高橋是個旱鴨子不會游泳，所以一沒事做就會坐在長凳上發呆，而這時眼睛黑不溜丟轉個不停的土門就會戴著草帽拍照。根據高橋的說法，土門有時會躺著，有時會爬到高處，卡喳卡喳地猛按快門。

其實是因為土門也是旱鴨子不會游泳，所以只好在夏季炎熱的沙灘上走來走去，於是不知道在什麼情況下，旱鴨子和旱鴨子就開始說起話來了。從那之後的每天晚上，我們四人一到傍晚就會到東中野集合，然後會到高円寺或新宿的喫茶街四處閒逛。確實，土門就像高橋形容的那樣只談論攝影而已，而且還是非常熱切地只討論報紙上的照片。那時土門進了日本工房這家公司，並擔任名取洋之助的助手，但他一直不斷努力想獲得一個能夠獨當一面的工作。反觀我則是根本接不到圖案工作，只能整日無所事事地閒晃。

我討厭當時所謂的圖案這種工作，因為那時我被包浩斯吸引，而只想做簡潔的設計。當時並沒有所謂「設計」這個名詞，用的是「圖案」這種稱呼，因為那時的圖案工作都是美人畫或唐草紋樣那

類的風格，所以我的直線且單純的設計風格就沒有工作可做了。就因為這樣，土門和我不知道是不是因為同病相憐而意氣相投，之後我們會互相說著：「要做個好工作！」這種像是口頭禪般的話。

*

我那時候對Martin Munkacsi的攝影作品非常著迷。雖然也喜歡George Hoyning-Huene，但我認為Munkacsi比George Hoyning-Huene還來得優秀。另一方面，我對Moholy Nagy和Lazar Markovich Lissitzky也非常欣賞。Albert Renger-Patzsch的機械攝影，再加上拍古老巴黎街頭賣春婦的Atget，主觀主義和新即物主義攝影運動那時正在歐洲興起。

當時我22歲，而土門應該是28歲吧！還記得那時《LIFE》雜誌已經創刊了才對。土門經常談到Margaret Bourke White和Eisenstaedt這兩個名字，並對他們非常熱中。但實際上，土門對世界攝影的事似乎並不是那麼清楚。雖然名取說的美國攝影師他知道得相當詳細，但對歐洲正興起的主觀主義或新即物主義攝影方面卻不甚瞭解。

我們每天晚上都會意見相左並展開白熱化的攝影爭論。土門說主觀主義是令人厭惡的！每當青春時代的酸甜感傷、苦澀不安和浪漫希望的情感交雜混在一起後，我就不知道該怎麼處理了。那時候是將這種心情和攝影論、圖案論相互衝擊的每一夜。

在認識土門很久以前，我很難得地收到俄羅斯文學家中山省三郎寄來的明信片，他在裡面說到要不要一起工作這件事。中山省三郎是日本翻譯屠格涅夫書籍的第一人，甚至還被稱為屠格涅夫的中山或中山的屠格涅夫。除了翻譯屠格涅夫的著作外他也喜歡寫童話，還在當時最好的兒童雜誌《コドモノクニ》（兒童之國）中寫童話故事，而且就是他說要我做那個插圖的。

才20歲左右，連小孩子的心理也還搞不清楚的我，真的很擔心是否能勝任這個工作，總之就這樣和中山先生見面了。中山先生是三浦朱門的父親三浦逸雄介紹，是很久以前就認識的。（中間省略）我被中山先生帶到《コドモノクニ》，也在這裡與川邊武彥見面。《コドモノクニ》和《婦人画報》都屬於東京社的出版物，而東京社真的是出人意外的雜亂！

我記得帶著土門去拜訪東京社時，川邊武彥大概是在從事《婦人画報》的編輯工作；或者是，還在擔任《コドモノクニ》的編輯職務也說不定。在當時，土門已經拍攝《伊豆のこども》，那個被刊登在介紹日本文化的英文版雜誌《NIPPON》上作品。

我向川邊介紹土門是「日本第一的攝影師」！在當時，大家公認的日本第一是木村伊兵衛，因此川邊用細小溫柔的聲音問我說：「有比伊兵衛還厲害？」我回答：「這是當然的！」

因為川邊是一個能夠一眼就看穿別人才能的人，所以他很快就決定了。之後，土門就開始進行《婦人画報》的工作。不！我記得在《婦人画報》之前他已經有小孩子的照片被刊登在《コドモノクニ》。記憶中，我曾經把小孩子遊玩的照片用滿版方式進行構成。那麼說來，川邊那時仍舊在做《コドモノクニ》的編輯工作。

＊

由於我和往常一樣，仍舊沒什麼工作，所以有時會去拜訪在三省堂的高橋並讓他請15分錢的咖哩飯、有時會做藤好的《広告界》卷頭插畫的設計工作，還有免費幫一本叫《文藝汎論》的詩類雜誌畫封面。大約在那時候，我記得土門和高橋一起合作做了一本叫作《エコー》的雜誌封面。

高橋和川邊很像，他也是一個能夠發現別人才能的人。與其說

發現才能，倒不如說是發現「人」還比較恰當。在他的挑選下，畫家今井滋、綜合雜誌《改造》的攝影部門山村一平，再加上我們四人，進行了一週一次的研討聚會。今井對當時相當新潮的胡安米羅（Joan Miro）非常傾心，而山村也非常認真地從事雜誌社的卷頭插畫工作。在這個聚會中，大家都會帶來各自的作品並激烈地辯論著，那時相當愉快！

在那期間，究竟大家是什麼時候失去了熱情而分散各地？這個原因到現在我還是不清楚。等到發覺之後，我和土門兩人就經常去高円寺的喫茶店，然後在那裡也遇到了柳亮、小松清和海老原喜之助。柳亮晚年刊登一篇長文在《海老原喜之介作品集》中，那裡面有提起高円寺時代的種種，以及寫著海老原常常和土門、龜倉一起高談闊論的事情，那是在所謂高円寺文化發祥時期前後的事。

*

政情晃蕩不安，軍事當局愈來愈強勢，而時代則持續著一股令人討厭且總覺得有不好的預感。在鉛灰色下的青春，正是我們的青春！某天晚上，高橋、藤好、土門和我聚在一起喝酒。那時的話題是我應不應該進入日本工房？土門反對地說：「龜倉待在日本工房太可惜了！他一但進入日本工房就沒用了。」然後高橋說：「不，在現在的日本當中，日本工房對設計師們來說是個不錯的地方，是一個很適合龜倉的工作場所。」藤好對這樣的說法也表示贊同。

所以土門就去和日本工房的上司交涉。事情進行得很順利，之後我就被土門帶去位於銀座交詢社的日本工房，在那裡和名取洋之助見面。名取是個塊頭很大的人，但卻用一種和體型相反、像貓那樣的聲音，好像是從頭頂發出的聲音說話。他帶著三、四本《LIFE》雜誌過來問說：「你有看過這個嗎？」

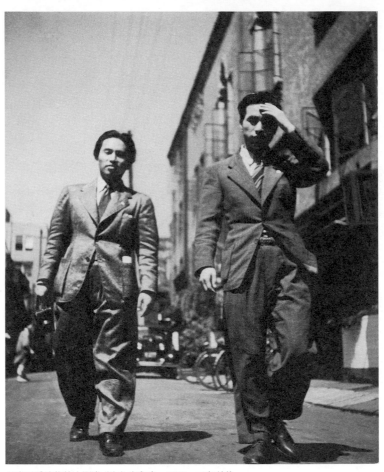

日本工房時代的土門拳（左）和龜倉，1937～39年前後

在之前數次研討聚會中土門有讓我看過，但土門要我絕對不能說出去，因為他是從公司偷偷帶出來的！所以我就回答：「沒有。」然後名取就說：「明天到國際文化振興會來一趟，到時候再慢慢討論。」離開後，土門馬上打包票保證說：「好了，有希望！因為如果名取不中意的話，他會在非常禮貌地打完招呼後就沒下文了。」

*

國際文化振興會是在馬場先門的明治生命大樓的某一層樓，是個鋪蓋著厚絨地毯的那種豪華地方。在這裡，名取和他的德國人太太Mekki，正在為即將在德國萊比錫舉行的『日本民具展（日本日用工藝品）』進行型錄製作的作業。Mekki的打字機發出敲字的聲音，讓我胸口噗通噗通地跳著，因為這果然是西式的作法。在那裡，土門和坂本万七正在拍攝民間用品。

名取先生說：「你，做個型錄封面給我，馬上把構想草圖給我看。」實在很急的感覺，連慢慢思考的時間都沒有。我馬上把坂本正在拍攝的竹簍縫隙放大並把它當成封面，然後在中間放一個紅色正方形色塊，接著用黑色寫上德文之後就把這張草圖拿給名取看。隨後名取就把它拿給Mekki看。「好，這個可以。你，能不能接著做這本手冊的全部編排作業？但只有二天的時間而已。」

在這個型錄印刷出來的時候，我就已經成為日本工房的成員了。然後每天都會和土門碰面，在他沒有拍攝工作時，我們倆總會在午餐時間去梅林吃豬排飯。即使是在吃飯，他還是只聊攝影而已。

土門是一個一但投入一件事，就絕對不理會其它雜務的人。現在，他正熱中於拍攝的主題，而和我進行熱烈的意見交換，在這種情形下，如果他發現這個主題有屬於自己的問題點時，那他就會突然轉頭拿著相機到外面拍照。當大家覺得已經拍完而安心後，這個

眼睛轉不停的男人又會因為堅持所以受不了，而對日本工房抱怨。

我和土門兩人會看初步洗好的相片，並挑選哪些要放大。雖然編排設計由我負責，但他甚至連標題都會有意見地說：「照這樣做！」

<div align="center">＊</div>

我對那時候的土門住在哪裡、過著怎樣的生活，完全不知道，他都說是住在鶴見或川崎那邊之類的。總而言之，比起談論彼此生活的話題，光藝術就聊不完了！

就這樣一段時間，我終於拿到生平的第一份薪水，應該是30日圓沒錯！雖然土門領多少我不知道，但是那天的午餐我們倆就開始揮霍——因為我吃了一份50分錢的生魚片定食！從此之後好幾年，只要是發薪日的午餐我們兩人就會去吃生魚片定食，再加上肚子很餓的關係，還各吃了兩碗丼飯。

<div align="right">（摘錄自《アサヒカメラ》第64卷第1號，1979年1月）</div>

青春日本工房時代

那是去年三月底的事。

我從微冷的巴黎機場搭乘往東京的法國航空班機時，有一位中年婦人對正在找座位的我打招呼，那是名取洋之助的太太。名取夫人現在住在慕尼黑，她兩個孩子正為了當攝影師而努力學習中。

「當名取還在世的時候，對攝影完全沒興趣的孩子在他去世後突然說要走攝影這條路……」她這麼說著。

對了，名取洋之助這個天才曾經在慕尼黑學過攝影！他在20歲這麼年輕的時候就成為《Berliner Illustrierte Zeitung》的攝影師，然後在1932年時以德國ULLSTEIN這個世界級通信社的特派員身分帶著Mecklenburg女士回到日本。

然後他促使「實地報導攝影」這個名詞普及，並為日本人打開攝影這個新的視野，那已經是1932年的事了。

在德國，Renger Patzsch和Moholy Nagy的攝影已經成為新寫實主義，並點燃了導火線。然後名取創立「日本工房」，成立當時的成員還有攝影師木村伊兵衛、設計師原弘、評論家伊奈信男等人。但究竟持續了多久我不太清楚，可是最後還是逃不過分裂的命運，而分裂的那邊就另外籌組了「中央工房」。

名取後來遷移到日本橋丸善地區裡面的大樓裡重組日本工房。而那個時期就稱為日本橋時代，這是因為日本工房位於日本橋丸善地區的關係。

在日本工房的重組當中，有一位受到名取委託的太田英茂先生。太田英茂在達成宣傳花王香皂的重責大任後果然就獨立，一手包下千代田髮油的宣傳並創設宣傳事務所。總而言之，他是所謂藝術總監的創始人，當時日本工房的陣容還有河野鷹思和山名文夫等人，然後他們就協助那個相當有名的英文雜誌《NIPPON》的創刊。

不久之後，日本工房的日本橋時代結束並開啟交詢社時代，這是因為它遷往銀座交詢社這棟當時相當高級的大樓之故。我那時大概18歲左右，在太田的事務所裡工作剛好一年，還被稱呼為「少年圖案家的龜先生」。那是因為我去應徵太田在報紙上刊登招募少年圖案家的關係，在一百四十多人當中就挑選我一個。我前年在每日新聞的連載《設計十話》中寫到那次大約有四、五十人，當時太田有注意到並說：「才不是這樣！那時有一百四十多人來應徵，而且因為不景氣的關係街上到處都是失業者。甚至連很有名的年長者都混在少年圖案家中來應徵，可見當時的景氣有多差。」就在那時候，我常偷看到太田和名取商量日本工房的重組事宜，然後沒多久就看到《NIPPON》的發行而抱著深深的敬意。當然，只看雜誌是無法認識那個組織的，但就算如此，我卻知道名取洋之助、河野鷹思、山名文夫等人的名字和工作。在當時，我的設計界友人大概只有高橋錦吉、藤好鶴之助、氏原忠夫這些人而已，另外還有一個前輩大久保武。大久保是我在太田事務所的前輩，他雖然是原弘的弟子，但卻是一個相當有個性和才能的人，我想我受他的影響非常大。

不過常在一起的是高橋和藤好，我們三人有時日夜都在一起四處走走。藤好那時在《広告界》，也就是現在《アイデア》idea雜誌前身的編輯部；而高橋則是在三省堂宣傳部為《エコー》這本學生風的雜誌繪製封面，他們兩人當時都已經獲得人們的認可。介紹我

和藤好認識的是鴻野茂介，他自稱是共產黨的地下份子。到現在我還記得，在某個午後我被鴻野茂介帶去誠文堂拜訪藤好，他在好友間被稱為鶴桑，是一個非常酷帥的人，心情總是很不錯的樣子，之後我就被鶴桑帶去認識高橋。不久後，我們三人又再多加了一個好友——眼睛轉來轉去的未來攝影師土門拳。土門當時是在日本工房當名取的助手，一到傍晚我們就會在某喫茶店會合喝咖啡聊天到很晚，內容當然是設計論和攝影論，有時候我們會在同一家喫茶店角落遇到一個穿著便裝靜靜喝咖啡的人，那個人就是勝見勝。

當時設計師幾乎都屬於公司內部的宣傳部，而自營的則被稱作街上的圖案屋並遭到輕視。那時我辭掉太田事務所的工作，因此在這樣的社會氛圍下別說是工作，連自營都沒辦法，說明白一點，就是近似於當時流行的失業者。所以像吃飯或喝茶等就常受到高橋和藤好的照顧，我有時候也會到黑道頭子的情婦那邊解決吃飯問題。不知道為什麼我就是和他合得來，那個很少說話的大個子頭目還常借我50分錢，在他的拜把兄弟中有一位知識界流氓，雖然他已經戰死了，但是我和他最合得來。如果這個人還活著的話，我想我們仍然是好朋友。為什麼會這樣呢？因為在眾人當中，他是第一個認同我身為設計師的才能，並給予尊重的人。一旦陷入青春時代的回憶後，我手上的筆似乎會開始偏離主題了。

土門拳說日本工房正在找會編排設計的人，而高橋和藤好認為這是一個機會就會提到我，因此土門就帶著我去見名取洋之助。到現在我都還記得，那是在明治生命大樓（位於馬場先門邊角）內的國際文化振興會和名取見面，一見到名取的時候測驗就開始了。

「在這裡馬上製作小手冊的封面，要用相片的話，就請那裡的坂本万七幫你拍，有想法就畫出來給我看。」

我原本以為最少應該會有一兩天的時間來製做而顯得有些慌張。那裡因為剛好有竹簍，所以我就請坂本將竹編的網目部分拍成底紋樣式。在設計上，封面整體是以竹編圖形的相片為主體，然後在中央畫出紅色四方形色塊後，再將黑色的德語標題放入，在讓名取和工藝家Mecklenburg女士看過後我就通過測驗而成為日本工房的人。寫到這裡，希望各位能察覺到我居然可以直接向成名已久的河野鷹思請教的心情，那是何等光榮的事啊！

　以設計＋攝影的工作來說，日本工房是當時最高水準的組織。一年發行四本《NIPPON》，雖然主要的工作是從編排開始到刊登廣告的設計，但有時候也會承接其它公司委託的海報或小冊子等設計案。此外，國際文化振興會事業部的委託案也佔了很大比重，我記憶中就有舊金山萬國博覽會的攝影壁畫〔1940年〕，以及向海外介紹日本的寫真集〔1938年〕等。這本寫真集是以日本經書的折疊形式，加上熊田五郎的攝影組成。熊田是山名的弟子，他因為製作佳麗寶（Kanebo）海報而獲得眾人認可，並且是以新鮮甜美和女性觸感的風格而聞名。當時營業部的信田富夫就專門以處理熊田的工作為主，雖然那時並沒有所謂藝術總監這種職業意識，但就算是這樣，信田還是將設計和攝影當成一個整體來努力。而成立於後年的LIGHT　PUBLICITY（創立於1951年的日本廣告公司）的種子在當時就已經種下了。我想，信田最喜愛的設計師應該就是熊田五郎，熊田總是散發著信田所喜好的一股舒暢的、淡淡的香水味，是具有相當柔和氣息的貴公子風的美男子。

　和信田的喜好完全相反的有兩人，因為都已經進入日本工房了，所以他似乎有些不知所措的樣子，那兩個人就是高松甚二郎和我。高松當時雖然隸屬獨立美術協會畫家，但因為天生靈巧，所以做起

設計也很得心應手。他的人格相當獨特，而且總是以個性式的穿著和說話方式讓人吃驚，他畫的是相當細緻寫實的畫作，如果要畫很細微物品的話，沒有實物在眼前是不行的，名取連高松這樣的人才也運用得相當得當。而我則是非常迷戀河野鷹思的風格，甚至連模仿他的插畫都畫了很多，而他的風格也風靡了當時整個社會。比起插畫，我更喜歡他的構圖張力，他都會性的感覺裡有更多魅力存在其中。因為我比較不擅長畫插畫，所以就將主力專注在運用相片的構成上，如果要分類的話，我是比較屬於原弘那一類型。原弘雖然參與了「中央工房」的創立，但在風格上是比較理性的構成，寧可說，他是以新設計理論的展開者身分而出名。就像我，剛開始也以為他是評論家而不是設計師，但他的方向對未來卻有許多的暗示隱含在其中。

　　後來，戰事越演越烈，到最後甚至對滿清全面開戰。事態發展至此，政府就對國民進行必須集結全民力量否則將難以收拾的宣傳活動，因此當時如果不協助戰事的話，那麼無論哪一種事業都將會關門。之後，內閣情報局成立並誕生了大政翼贊會，而參與宣傳工作有能力的人，就在當局指揮下進入這個機關。如果不加入就會被當成一般勞動者而被工廠徵招，所以當時在設計師眼前就只有兩條路——被工廠徵招或服兵役。

　　事態已嚴重到這個地步，當然《NIPPON》的發行也就讓人沒有把握。如今回顧一下在《NIPPON》封面中特別優秀的，幾乎都是河野鷹思製作的，當時他感覺的敏銳度強烈到可以在歷史留名。在《NIPPON》接近停止發刊的時候，河野去中國廣東進行南支派遣軍的工作。南支的暑熱約有華氏150度〔攝氏65.5度〕，他在那裡還遇見了俄國文學的中山省三郎，他們倆合寫了一封信寄給我。還好，

因為我手邊還保留著這封信，所以趁這個機會介紹一下，信封上還蓋著軍事郵件檢閱完畢的印章。

「龜桑，今天是五年一度的酒醉日，請見諒！中山省三郎先生居然來訪第三次了。我們把你腦袋裡的巧思當作下酒菜，然後比賽誰喝得最多。敵方是碳酸飲料，而我們是啤酒，我也搞不清楚自己現在在說什麼，總之要注意身體。還有，看看這兩個月來沒做什麼工作的我吧！給喝交杯酒的朋友，現代男性的龜桑——鷹思」

以上是南支軍報導部員河野鷹思和中山省三郎寄給我的信件，看起來像是喝醉後寫的。剛好在這封信寄來之前，以名取洋之助為中心的日本工房領導幹部（雖然我很年輕）連日開會討論往後的發展方向。結果，最後變成了「国際報道工芸株式會社」（以下譯為國際報導工藝公司）這個名稱含意不明的公司。國際這個名稱是名取的執著，而工藝則是名取對我的一種顧慮，原本是要決定為「日本報道写真株式會社」（日本報導寫真公司），但是因為我對於無視設計的存在感到不像話而反對，因此名取就拋開其他成員意見並加上「國際」這種國粹時代中的字眼，這完全是在德國培育下的依戀。在這樣變成新組織後，名取幾乎在陸軍報導部的命令下前往上海或前線外出比較多。

國際報導工藝公司也被放在內閣情報局底下，所以它的生死關鍵完全掌握在別人手裡。當時我負責編輯以泰國為對象的平面雜誌《カウパアプ・タワンオーク》，再加上國際文化振興會的委託案而每天忙得不得了，雖然生死關鍵握在情報局手裡，但我還是用自己的主張在進行工作。當時的紙張很粗糙，而且油墨品質也不好，不過我總是被分配到銅版紙和高級油墨，情報局他們很能接受我。因為我不是商人所以不需要點頭哈腰，因此局裡的課長階級就很喜

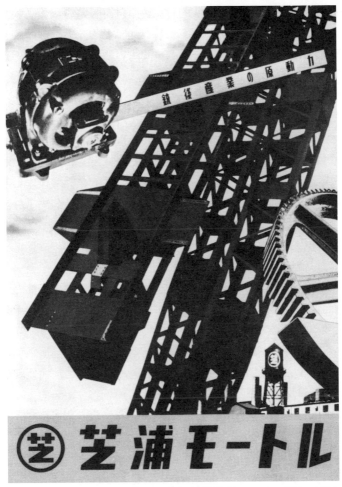

海報《芝浦モートル》芝浦製作所，1938年　攝影＝土門拳
（《廣告界》第15卷第10號，1938年10月起）

歡我，他們不但會常常採納我的意見，而且有時還會偷偷請我喝威士忌。那時為了要謀求國際報導工藝在內容上的充實度而請許多文化人進公司服務，小松清、三浦逸雄、古谷綱武、光吉夏彌，再加上太田英茂也來了。而因為有一半的設計師都去當兵，所以也請到像高橋錦吉和藤好鶴之助他們來公司幫忙。伊藤幸作從日本工房時代開始就是我的助手，他是從山形縣拿著畫家齊藤長三（他總是頭戴鴨舌帽，身穿點狀花紋布襯衫並披著斗篷）的推薦函來到我這裡的。在進公司的測驗中，我就喜歡他那種東北人特有的韌性強度。記得第一天午餐時間我跟他說：「我去拿吃的，那你要點些什麼餐？」他說：「蓋飯。」不管問是什麼樣的蓋飯，他就是一句「蓋飯」而已！這個伊藤最後成為我最信賴的助手，他實在跟了我很久的一段時間，然後在高橋和藤好進公司前後，他已經成長到可以獨當一面地處理以緬甸為對象的平面雜誌編排作業了。

等戰火延燒到美國後，無論是日本整個國家或我們公司都因眾多問題而愈來愈難過，更因為情報局和文化人之間的意見衝突不斷，而導致該局不支付公司費用，這使得我們在資金上也愈來愈辛苦。在薪水籌措方面，公司高層曾經有兩、三次在發薪日早上兩手合十慌張地要我去拜託情報局，不可思議的是，我一去之後他們就輕易地蓋章，而那時東京已經開始展開空襲了。

文化人們都停下國際報導工藝的工作，高橋也不做了，他雖然跑到原弘和木村伊兵衛等人創設的「東方社」這個參謀本部的部外事務所，但卻立刻受到徵召。而藤好則因為公司命令而疏散到長野縣的寒村，這是考量到東京可能會因為受空襲而失去機能的處置。我忘不了那個酷帥的藤好捲起綁腿並背著大背包走向上野車站的樣子，而他也就在那裡待到戰爭結束。

我就算在戰爭最激烈的時候，也都還在做國際文化振興會的出版物和以南方國家為對象的宣傳品，然後因為空襲而讓印刷品付之一炬的情形也持續著。到了最後，就算我想工作也沒有辦法再繼續做下去，但都已經這樣了，我還是被叫到「航空報國會」這個陸軍外圍團體進行宣傳戰。當時的成員有我、花森安治和之後寫下《馬喰一代》的中山正男，當我們三人在沒有做任何事的時候，戰爭結束，然後就告別了罐頭、昆布以及紙傘。

　國際報導工藝在戰爭結束後一星期宣告解散，到那時候為止，設計師有一半以上都戰死在戰爭當中。如果木津惠三、板坂勇、伊神商平、森堯之等人現在還活著的話，那他們一定是活躍在第一線的人物！從解散前兩、三天起，我們開始燒毀秘密文件。但是因為不能容忍珍貴的軍艦、戰車、飛機相片被燒掉，所以我就偷偷帶回家，它們現在應該都還在我置物間的某個角落裡。之後從工作十幾年的日本工房那裡領到微薄的退休金，然後大家就在燒到所剩無幾的街道上散去。站在銀座四丁目的角落，天空是那麼地清澈，而遠處築地的吊橋看起來就像在眼前。然後，我感覺到似乎可以看見另一端的大海！

　法國航空班機在美國阿拉斯加州最大城市安克拉治起飛前往東京，嚴寒地帶的風貌和有如猛烈敲打般銳鋒利的麥金利山山脈、讓人更顯得孤獨的阿拉斯加風景在我眼下急速離去。在一萬公尺的高空上，有的只是模糊不清的光和無限寬廣的空間而已。然後，只有引擎倦怠般的振動傳到我體內。

　那……戰爭結束後名取洋之助怎麼樣了？不管怎樣，他總算從戰地的消瘦模樣恢復了，然後就像歸零後回到以往充滿精力，朝下

個目標前進。他創立了《週刊サンニュース》，這份雜誌的編排雖然是由伊藤幸作做的，但因為他沒有認識的攝影師而來找我。於是，我就推薦了三木淳和稻村隆正這兩人。三木從慶應大學學生時代開始就是攝影狂，當時他穿著制服來到國際報導工藝拜訪我，因為那時我剛好正在編輯以泰國為對象的雜誌，所以我就先讓他當藤本四八的助手，在那前後我就被他的才能吸引而委託他拍攝主題照片，從那時就可以看出他之後當《LIFE》雜誌特約攝影師的素質。然後常擔任三木助手的就是早稻田大學攝影社的稻村，那時我的工作是統籌設計和攝影。名取將日本工房的回憶這篇文章，寫在《ASAHI CAMERA》雜誌上，其中寫道：

「我幾乎都外出不在，龜倉代我指揮。」

那時，我想我應該是28歲左右吧！名取偶爾從戰地回來就立刻投入他喜歡的工作中。他還在日本的時候，我幾乎都和他在公司待到晚上十一點左右，偶爾想要早點下班回住所，卻馬上被他發現又抓來重新進行編排。才改完，又要在旁邊加入文案而功虧一簣了，那就像是不斷的惡性循環。名取是孤獨的人，他是個天才卻很任性。

這種任性也表現在《週刊サンニュース》的編輯上。這或許可以說是一種天才的靈感閃現吧！在這家雜誌社裡，漫畫家岡部冬彥和根本進是以設計師的身分在工作，而這兩人的漫畫家才能，據說就是被名取洋之助引發出來的。最後，《週刊サンニュース》終究因為賣不好而停刊，然後他就開始和岩波書局一起企劃那個有名的《岩波寫真文庫》，天才在這裡又開始熱衷於工作中，攝影師長野重一就是在這裡被名取栽培出來的。曾經擔任過我助手的立岩MAYA的妹妹LILI也待過那邊的編輯部，LILI在和名取的搭檔下做了非常多事情，但是她因為洞爺丸海難事件而在寒冷的北海中結束那

短暫的一生。然後MAYA就代替LILI進入編輯部，現在則換成是岡部冬彥的夫人在做。

名取說，因為岩波寫真文庫也結束了，所以接下來他想要以攝影師的身分獨立。然後他就被拜占庭藝術吸引而前往歐洲進行攝影之旅，在旅途行進中，他在西班牙山村裡的教會拍攝時感到身體有異，之後就在慕尼黑醫院被診斷出是罹患癌症。他雖然火速趕回日本，但已經太遲了，我在他死前五天偕同信田富夫去看他，但沒想到這麼大塊頭的一個人居然瘦弱成眼前這樣子。那時名取他握著我的手說了一句：「好強壯的手啊～」，這是最後了。然後，日本工房就隨著名取一同消逝了。

俯瞰之下東京街道上的燈火有如節慶般熱鬧，這時飛機已經慢慢迴旋並朝向羽田機場降落，不久後輪胎觸地滑行，而紫色和橙色的燈光就像線條般急速地往背後劃過。最後，飛機就在乘降機門前停下，在我旁邊，名取夫人她身材纖細地和我一起走著。

「我只在東京停留一下下，然後就要回慕尼黑了。孩子們在等著我回去……」

慕尼黑這個名詞不知道為什麼就像是一支無法消愁解悶且孤獨的箭一般，咻～一聲地直直射向我的胸口。

（《日本デザイン小史》ダヴィッド社，1970年）

三重苦聖女

商業美術界的動向從來沒有這麼不可思議！除了一些異常熱心的人之外，其他都相當悲哀地停止所有活動。然後，沒有比商業美術家更無意識的人種了！不論新社會如何運作或文化變動何等劇烈，他們的意識也完全不會有任何改變。

商業美術絕對不會被賦予一個好的社會地位。原因就是，商業美術家自我本身沒認知不會思考的「非知性」因素。更具體地說，這是因為社會文化並不認為商業美術在文化意義上具有嚴密性的關係。說得明確一些，在現在的商業美術界中，因為沒有人去保有文化意義上的嚴格性所以才不被認同。如果覺得不服氣的話，那就試著想想那些所謂站在第一線的權威級人物就好，像有著文化性的奧運或萬博的海報競圖評審這一類必定要有的工作，都請了像是畫著騙小孩的「美人畫」權威，或連「文化」的「文」這個字都無法理解的那一群人擔任評審，這只要是商業美術界裡的人都可以發現到這種現象吧！

直到現在，世上還沒有出現對商業美術的衡量標準。商業美術受到各種潮流影響，在不知往何處的情形下繼續飄流下去，這就是現狀。而Frederick Kiesler、Herbert Read、Norman Bel Geddes、Paul Nash等人，他們在某種意味下似乎是要急著賦予美術理論解答的樣子，可是廣告文化的基本問題只要一天不解決就會很危險。為什麼呢？因為在目的（實用─實際）之後，所謂美感意識就只不過是純

粹將它表現出來而已。而單純為了達到目的，只要能夠做到合理性整理的話，那就連擁有最佳新鮮感的商業美術（產業美術）都可以被製作出來。

擁有商業美術家理智敏銳的人正展現出180度的劇烈轉變，例如瑞士的Herbert Matter和英國的Paul Nash等。Matter為了《FORTUNE》、《LIFE》雜誌而以實地報導攝影師的身分進行活動；另一位Nash則是英國超現實主義者的代表，同時也是「Unit One」的會員；還有Bel Geddes從商業美術轉換成舞台裝置，之後也成為製作人，現在則是來回穿梭在工藝家和建築師之間。

這些現象對商業美術界或許不是值得高興的事。但是和藝術工作者的才智轉變成非秩序型態作比較的話，我國（日本）的現狀恐怕可以說是黑暗世界也不為過。對於社會文化和藝術文化而言，不看・不聽・不說就能成為優秀的商業美術家和製作人，這就像是處在三重苦（意指盲、聾、啞）中的聖女那樣。但是，在商業美術的三重苦聖女當中，無論如何都找不到像海倫凱勒那種令人為之驚嘆的奇蹟了！

（《プレスアルト》第14號，1938年2月）

公寓生活者的書架

　　合理主義的進行是通過華格納（Otto Wagner）、葛羅佩斯（Walter Gropius）然後到結構造型。為了在生活上將這種行進過程平凡化，我現在仍舊過著公寓生活，而為了要平凡化，也常常搬家。因為是公寓的關係，所以房間的調性會有改變、坪數也會有所不同。在每次搬家的時候，不可能為了因應這種變化而去製作合適的家具，特別是書架。家具當中最佔面積的就是書架，因為我每次搬家後書就會變多，所以這點是我最常煩惱的部份。因為我的工作是用製圖儀拉線和用顏料上色的關係，所以外國的書刊很多。像圖像和流行雜誌一類的書籍在尺寸上差異非常大，為了好整理，於是就製作了圖形書籍專用的書架。流行雜誌大致上是一尺一寸〔約33.3cm〕的大小，就像《VOGUE》和《Harper's BAZAARE》那樣。而圖像雜誌大致上是一尺四寸〔約42.4cm〕，就像蘇聯《USSR》和美國《LIFE》。放《VOGUE》一尺一寸的書架前年做好了，然後過了一段時間後，我就思考了專為公寓生活者用的「堆疊式書架」，雖然我沒有實際用過，但是在幫朋友設計製作的時候就感覺到那是很便利的好東西。「堆疊式書架」是兩格一尺一寸見方的箱子，只要有六個就可以了。當然，也不一定要是一尺一寸見方不可，配合日本書籍的大小讓它小一點也可以。無論如何，不管多大或多小，原則上一定要兩個正四方形為一組的箱子，這是因為正四方形可以打破直立、橫擺以及底部的觀念。這六個小箱子可以依據

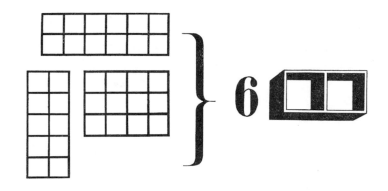

隔間或面積來直立／橫擺進行調整，把它想成是相當合理的積木遊戲就可以了。隨著書刊的數量來增加箱子，要怎麼做一切由你！當箱子愈多則積木遊戲就會愈複雜，這也是一件有趣的事。箱子表面儘可能貼木皮或上白色／乳色的漆，不要上黑色亮光漆！因為這會變得離現代感太遠。

　　我朋友最近好像又做了很多那種箱子。他最近結婚了，就像小說裡的戀愛一般，並搬離公寓住在獨棟房子裡，因為關心那些「堆疊式書架」，所以我就寫了信給他。然後他在回信中寫道：「箱子不斷增加中，對於箱子的便利性我很感謝你。會有這麼棒的想法是因為你單身的關係，一個人住在公寓的寂寞感完成了它，所以我希望你能夠一直單身下去，這樣一定會完成更多好的想法。」

<div align="right">（《婦人畫報》第421號，1939年3月）</div>

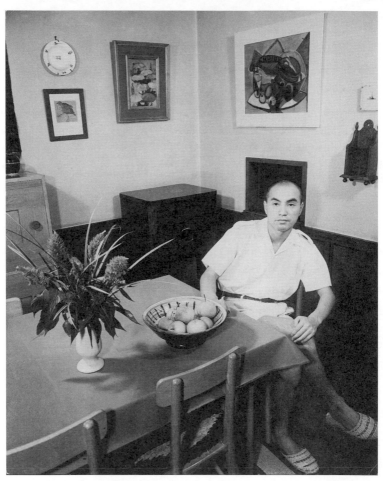

於赤坂溜池自家中，1943年前後

圖錄「日本の日用工芸品展」國際文化振興會，1938年

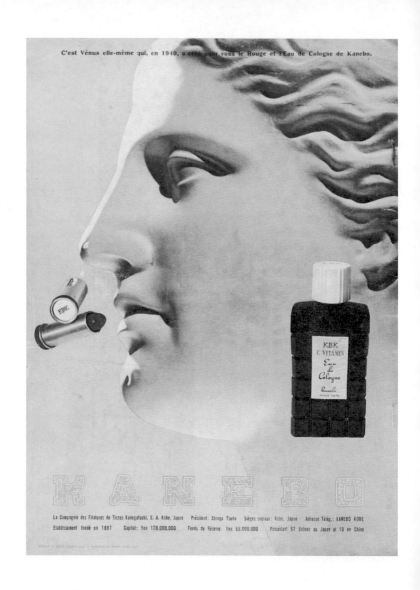

雜誌廣告「KANEBO」鐘淵紡績，1940年2月（刊載於《NIPPON》第23號）

對外文化宣傳誌《NIPPON》封面
上＝第27號，1941年8月
下＝第28號，1941年12月（攝影＝土門拳）

圖錄「蒼風個展」封面・封底，草月會，1953年（攝影＝土門拳）

展覽會海報「勅使河原蒼風展」草月會，1954年

海報「ミリオンテックス」大同毛織・1953年

原子エネルギーを平和産業に！

国際原子力平和利用会議

海報「原子エネルギーを平和産業に！」1956年

海報「NIKKOR LENS」日本光學工業，1954年

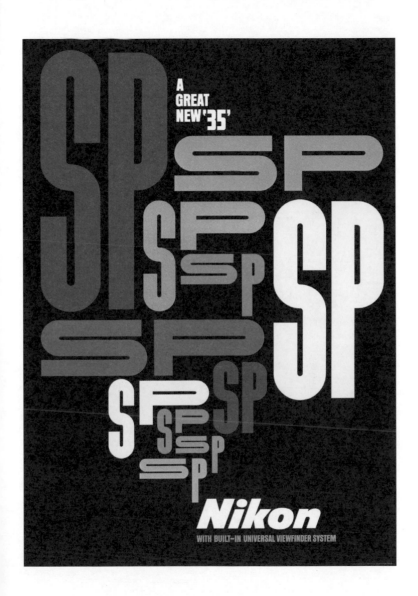

海報「Nikon SP」日本光學工業，1957年

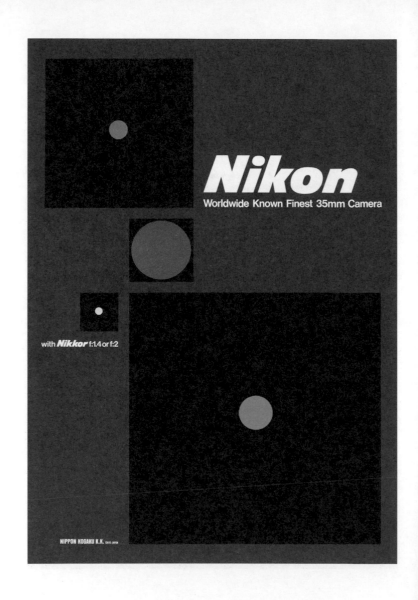

海報「Nikon Camera」日本光學工業，1955年

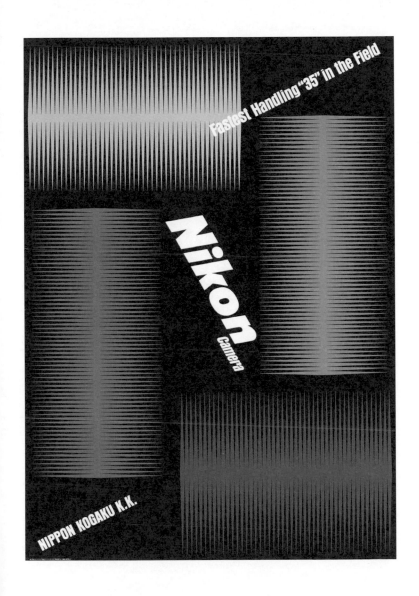

海報「Nikon Camera」日本光學工業，1957年

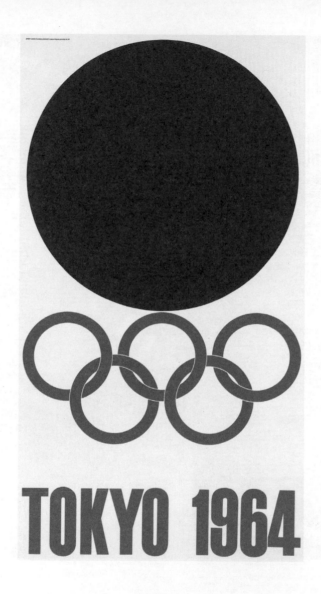

「東京奧運正式海報第１號」東京奧運組織委員會，1961年

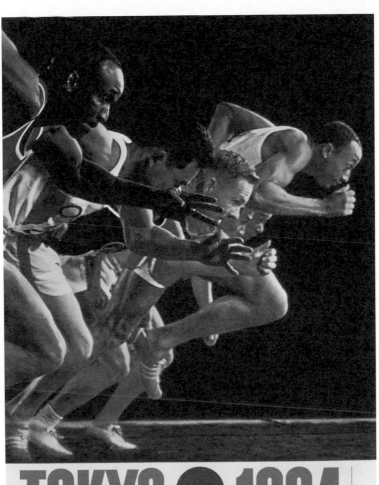

「東京奧運正式海報第２號」東京奧運組織委員會，1962年
（攝影＝早崎治，攝影指導＝村越襄）

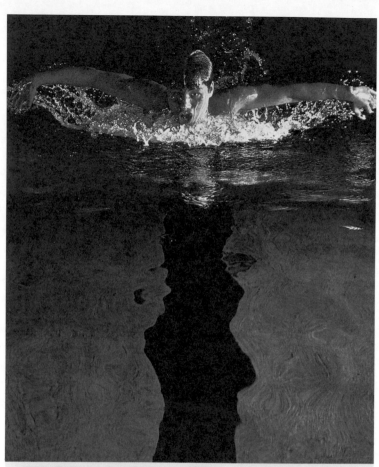

「東京奧運正式海報第 3 號」東京奧運組織委員會，1963年
（攝影＝早崎治，攝影指導＝村越襄）

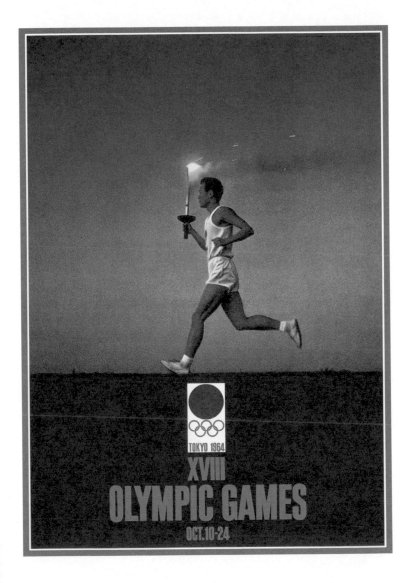

「東京奧運正式海報第4號」東京奧運組織委員會，1964年
（攝影＝早崎治）

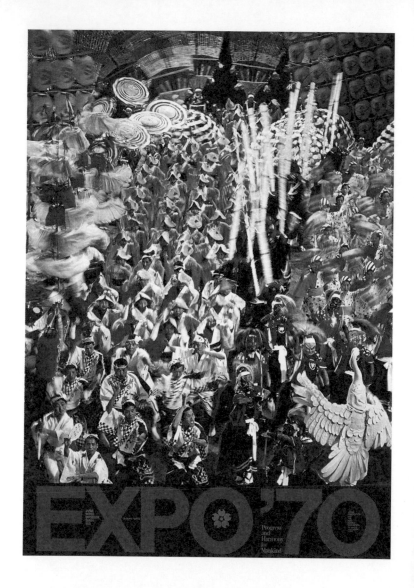

「日本萬國博覽會正式海報第３號」日本萬國博覽會協會，1969年
（藝術總監＝大高猛，攝影＝早崎治）

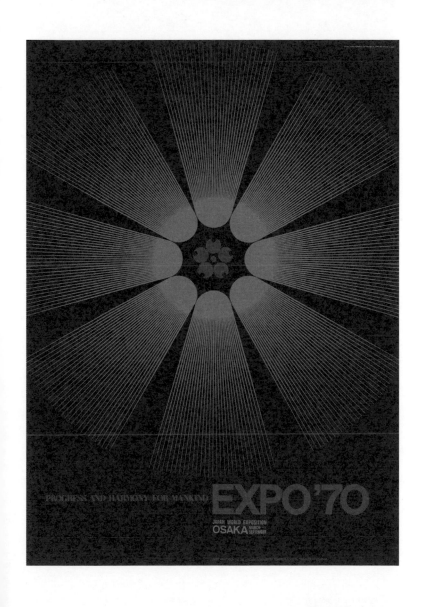

海報「EXPO '70」日本萬國博覽會協會，1967年

「札幌奧運正式海報第3號」
札幌奧運組織委員會,1970年（攝影＝小川隆之）

「札幌奧運正式海報第2號」
札幌奧運組織委員會，1969年（攝影＝藤川清）

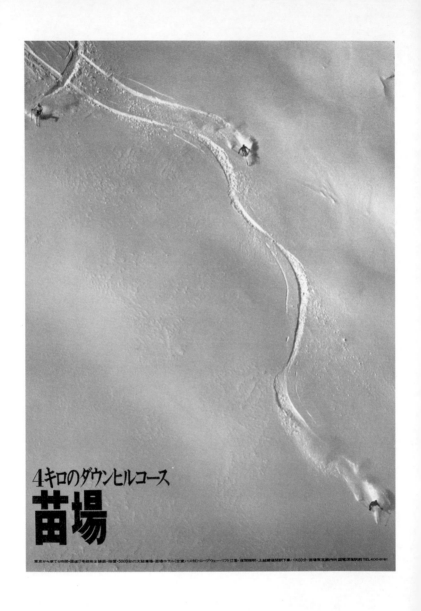

海報「苗場滑雪場」國土計畫，1968年（攝影＝北井三郎）

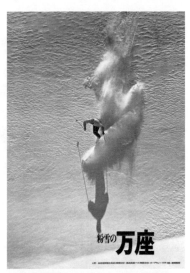

海報「萬座滑雪場」國土計畫
上＝1967年　下＝1968年（攝影皆為北井三郎）

上＝《蒼風造形》書籍設計，主婦之友社，1978年
下＝《土門拳古寺巡禮》的裝幀，美術出版社，1996年

左上＝《豪華版世界文學全集》《Burton版一千零一夜》裝幀，河出書房，1964／66年
右上＝《豪華愛藏版世界文學全集》《豪華愛藏版日本文學全集》裝幀，河出書房，1964年
左下＝《豪華版日本文學全集》裝幀，河出書房，1965年
右下＝《杜斯妥也夫斯基全集》《托爾斯泰全集》裝幀，河出書房新社，1969／72年

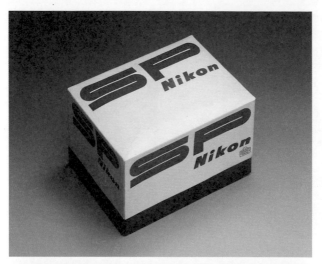

上＝包裝『Nikon SP』日本光學工業，1958年
下＝包裝『Nikon F』日本光學工業，1959年

巧克力包裝，明治製果，由上而下1961／62／57／74年

上＝標誌『Good Design』通產省，1957年
下＝吉祥物標誌『小沖』沖繩海洋博覽會協會，1972年

標誌『日本傳統工藝品統一標誌』傳統工藝品產業振興協會。1975年

標誌『NTT』日本電信電話株式會社，1985年

第48回―デザイン・ギャラリー展
ヤマギワ国際照明器具コンペ入賞作品展
5月10日〔金〕　5月22日〔水〕　会場―銀座◉松屋7階デザインギャラリー
主催―日本デザインコミッティー　出品―山際電気株式会社

海報「ヤマギワ国際照明器具コンペ入賞作品展」
JAPAN DESIGN COMMITTEE，1968年

海報「The Language of Light」ヤマギワ・1982年

'83
the 10th
tokyo
international lighting design competition

Theme:Lighting as Communication

海報「第10屆東京國際照明設計競賽」山際照明造型美術振興會，1983年

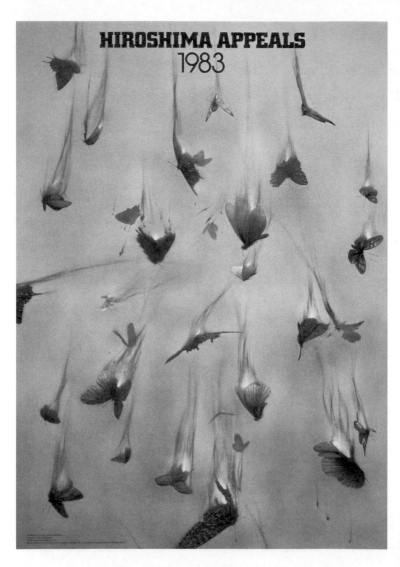

海報「HIROSHIMA APPEALS 1983」
廣島國際文化財團・日本GRAPHIC DESIGN協會，1983年
（插畫＝橫山明）

第2章

往世界飛躍
1945 – 1970

以東京奧運正式海報第1號為背景，1961年

日宣美的母體

從「圖按」到「圖案」，然後是「商業美術」，二次大戰結束後則是「商業設計」，最後就以「グラフィックデザイン（Graphic Design）」這個用語塵埃落定。

現在回想起來，這真的是一條很漫長的路。它從荒地遍野的披荊斬棘、撿小石子開始到道路逐漸成形，最後寬到連車子都能通行並且鋪上柏油為止，眾多的設計師互相激勵而從事這個鋪設大馬路的工程。在已經現代化的今天，年輕設計師用理所當然的樣子駕著跑車奔馳在那路上。如果在那裡試著舉手問那些駕著跑車的年輕人：「你想你能跑得那麼順暢是拜誰所賜？是那些流下汗水創造出這些路的人喔！你有稍微的感謝他們嗎？」那年輕人可能會一邊摘下太陽眼鏡一邊笑著說：「嗯，要說什麼感謝啊？因為有路所以我們就跑啊！」

美軍進駐了，也有人慌張地把女兒藏到山上。我花兩、三天的時間，一早就去東京車站看看，月台上有五、六個海軍腰裡插著短劍，還有大約二十個拿著卡賓槍的陸軍，這是我第一次看到的美國士兵。在他們離開的月台上遺落了許多長方形的箱子，那是軍隊攜帶食物用的空箱，箱子上有用青色油墨印著的抽象設計圖形。從毫無感覺且冷淡的日本補給品來看，那些箱子就像散發著夢幻般甜美的文學氣息。

我把那些箱子帶回家並擺在架上後，房裡頓時流動著一股新奇文

註：グラフィックデザイン即為英文Graphic Design的發音。在中文裡，Graphic Design有許多種譯法，如平面設計、印刷設計、編排設計、編輯設計……等，但日文為求精確，它捨棄漢字平假名而改採發音用的片假名以グラフィックデザイン稱呼保持原意。

明和文化的空氣，這時心底浮現出「這就是文明！這就是設計！這就是活著的喜悅！」的想法。在那之後（1958年）的紐約國際設計會議中，我以演講者身分在台上把這種感覺說出後，頓時獲得熱烈的掌聲。然後有聽眾不斷地握手說：「我被你那種感覺打動了！」

三、四個男人在新橋昏暗的喫茶店裡圍坐著，剛退伍的人也在場。我們手拿紅茶杯子，一點一點地啜飲著。杯中有水，不，那不是水，而是一種叫做「チュウ」的酒精飲料。真正的酒因為要配給，所以店內沒有賣，那是為了要鑽法律漏洞而讓它表面看起來像紅茶的樣子。

這三、四個男人雖然是設計師，但都因為營養失調所以氣色不太好。當時是以「不管怎樣都要成立一個圖案家的組織，所以我們要聚集還在的人，然後還要取得橫向聯繫來集結力量」這個話題為中心，而日宣美〔日本宣傳美術會〕就是在這種類似泡沫般的背景下誕生了。高橋錦吉、原弘、今泉武治、山名文夫、橋本徹郎以及我，我們這群人聚會無數次為這個組織打下了基礎。

無論如何都要先找出還活著的戰前圖案家，甚至連還散落在外地的人，在經過辛苦找尋後聚集了40人左右而已。懷念但憔悴的臉龐終於群聚一堂了，當時是以「設計懇談會」這個名稱出發，而這就是今天日宣美的母體。

從設計學校畢業並自稱設計師的，一年大約就3000人這麼多，每年都這樣所以很辛苦。瑞士設計師Josef Mueller-Brockmann對我說：「從蘇黎世學校畢業的設計師一年大約6人，最多10人左右。跟這個比較起來，日本很不得了！到底是怎樣了？這不是個社會問題嗎？」

真的就是這樣，不管誰或有的沒的，都是設計師。而且不只是這

樣而已，因為從學生時期就開始世故，而且接案子賺錢買車，所以這當然會造成風潮。不過那是一個沒思想沒精神，有的只是一個輕薄耍帥的青年姿態，然後就「因為有路啊！」開著跑車飛快奔馳。而一點一滴創造這條大馬路的人，他們泰半都已經從第一線引退了，雖然說時代潮流就是這樣子，但所謂潮流是無情且寂寞的。

<div style="text-align: right;">（〈デザイン十話〉5，《每日新聞》1966年7月23日早報）</div>

設計必須是有朝氣的生活之歌

　　最近在電車車廂內等地方，可以發現雜誌的宣傳海報競爭得相當激烈，實際上，小海報內的圖文被編排得亂七八糟，而且還散發出一種令人訝異的凌亂感。

　　我問雜誌社記者為什麼要故意出這種雜亂無章的東西呢？他說：「如果不凌亂就無法呈現出豐富和親近大眾的感覺，這樣一來就賣不出去了。」因此，『講談社調』、『主婦之友調』就爭先恐後般地進行這種凌亂的競爭，看到這種雜亂無章的海報後，我會變得很討厭這個世界。然後一想到必須放下身段到如此地步去做這種工作才能過活，我就會感到全身漸漸沒力。當這類雜誌的讀者在看到化妝品海報的時候，他們一定要明白雜誌海報和化妝品海報是完全不能相提並論的。

　　如果不是時髦且會讓人誤以為是外國產品的話，那化妝品就會賣不出去。而同一個人在雜誌的場合是凌亂的，但在化妝品的場合就一定要漂漂亮亮，這不是一種老年癡呆式的笑話嗎？我想，這兩個企業經營者的立場或態度應該都有問題。前者（雜誌）的經營者只把大眾想成是庸俗無知的，而雜誌經營者和技術者的地位就一定比大眾高上很多，他們會想：「怎麼樣，我們就是比較偉大，我們是利用你們的無知來賺錢，為了賺錢甚至還要故意降低到你們的水準喔！」然後再用類似的態度來進行工作。而後者（化妝品）這邊，大眾對他們而言終究是膚淺且不具知性，他們無論做什麼都是模仿

外國，並且認為只要加上英文或法文就自然有感覺了。因此當外國人看到那些英文、法文的說明文或標題後，對有些表現不太適當的部份，會不由自主地笑出來。某位英國人給我看了化妝品的說明文之後笑翻地說：「非常有趣！很像幼稚園的造句。」我記得他說完後很慎重地把它收了起來。

類似這種企業家的態度不是一種錯覺嗎？前者是以迷信式的錯覺將大眾拉往相反的、不好的方向，然後他自己也沉溺在那種銷售策略中；而後者則是不了解真正的國際美感水準，只不過是揮舞著一種無知的獨善主義罷了。

像前述的企業家態度，很不幸的，它對海報、包裝、商標設計會帶來非常不好的影響，這是無論如何都逃不掉的宿命，遇到這種情況，不論再怎麼努力做設計都沒有用。特別是我國（日本）的設計師總是會用「位階低於企業家」的想法在做設計，他們幾乎都認為所謂設計就是依照要求來進行製作。現在在日本，位階在企業家之上的設計師到底有多少呢？而一邊指導企業家一邊進行工作的設計師又有幾位呢？也應該會有少數者能夠給予企業家某些建議後再合作完成的設計師吧！

所謂真正的設計，可說就是從這裡為起點。

設計是一連串的條件，活用這些條件才是設計。將條件照單全收後就在範圍內偷偷摸摸做的絕對不是設計。設計的本質就存在於反過來利用那些條件的地方裡，以能夠展現出這一點的具體實例來說，我給佐野繁次郎比任何設計師都還要高的評價而且佩服。雖然佐野似乎是以身為畫家為傲，但我對他畫家的部份沒有興趣，我是對他身為設計師的感覺那部份有非常高的興趣。佐野獨特的味道和用色、編排、喜好等等會展現在海報及商品上，而那種展現方式其

實非常坦率，雖然讓人看起來是相當明顯強烈的，但實際上就是坦率。至於為什麼說是坦率？那是因為佐野的生活和喜好是和設計作品完全一致的關係。像這樣，設計師以自己的生活和興趣為條件來進行發揮，是非常重要的事情。佐野在工作的時候，總是以一種和企業家同等位置的角度來理解該企業，然後再加上自己的想法並反向將多餘的條件變成自己的東西。對那種強硬的程度，就算他作品墨守成規或對企業多少有些估算錯誤，但我還是毫不吝嗇地致上我十分的敬意和讚賞。

美國二十年前的設計和歐洲相比，實際上不只低落而且還遠遠不如，相信這件事大家都知道得非常清楚。但是在最近這七、八年間確有令人訝異的進步表現，雖然說是因為有很多歐洲優秀的設計人才遷移到美國的關係，但這是美國人要求他們遠渡重洋的結果。是美國以美國自己的方式消化那些歐洲的優秀人才呢？或者是那些優秀人才被美國的方式將自己消化了呢？在這裡不但有設計師的課題，同時也有企業家的課題，然後不要忘了，也還有在文化上生活的課題。

美國的設計課題經常展現在企業、方向、計畫等方面，這是設計師和企業家們緊密結合的證據。我想，企業家為了要得到協助而具體將自己企業的方向、計畫等向設計師來說明，然後才會有精確的表現，不是嗎？但是在日本這邊，純粹是該公司某個工作人員的喜好或興趣，會強行被當成必要的條件，然後設計師就在這位普通員工狹隘無知的想法中坐立難安進行設計，這是目前的實際狀況。

以傑出案例來說，有兩件美國具代表性設計師的作品，分別是「Herman Miller」和「Knoll Associates」的廣告，兩家都是家具公司。Herman Miller的是George Nelson的作品，而Knoll的是Herbert

Matter的作品，這兩件都具有大膽的嶄新感受和表現方式，而且也明確表現出該企業的方向。就如同各位所知道的，Herman Miller是以四位設計師George Nelson、Charles Eames、Isamu Noguchi（野口勇，日裔美國人，1904～1988）、Paul László為中心而設立的公司，是一家廢除一切大眾式妥協，只依循設計師良心做設計，並採用能夠吸引社會大眾策略的公司。因此，它的宣傳非常大膽且能夠顯示出發展方向，而Knoll雖然是一家以先進製作方式，建立起以大量便宜組合優秀傢具的銷售策略的公司，但我認為它明亮暢快的感覺表現得非常好。

看到這兩件作品後，各位會怎麼想呢？應該會說：「日本沒有這種感覺的設計師。」但設計師應該會說：「日本沒有採用這種方式的企業家。」而企業家一定會說：「這種東西浪費廣告預算，社會大眾無法理解。」

我對這三種回答都採取接受態度，因為這三種回答都脫離不了以訛傳訛的迷信。企業家應該要更接近設計師，而設計師也應該要更接近企業體，然後大眾就應該以大眾角度體悟所謂設計是新生活美學才對！

對，所謂設計正是「新生活美學」。在包裝設計上有這樣的優秀案例。下面就提「Williams」刮鬍膏和「Colgate」牙刷這兩個例子。它們雖然都是以單純且只用必要文字來進行構成，但拿在手上觀察後會發現，它單純的色彩和構成會產生出強烈、清爽、具有朝氣的生活之歌。前述的Herbert Matter、George Nelson和這兩種包裝設計（原作者忘了，總之是美國具代表性的設計師）是擁有傑作評價的作品。前面兩件獲得雜誌《Interior》廣告設計競賽的第二和第三名，而後面，特別是「Colgate」得到英國設計雜誌《Art and Industry》

的推薦。除此之外，各位也知道的「Ansco」（美國早期的相機和底片製造商）底片包裝也是「1949年度優秀設計」的推薦作品。像這樣，不但企業家和設計師互相理解，並取得步調的一致性，連新聞媒體也認真看待這類現象並小心呵護，所以才能夠讓大眾的視覺美感逐步地提升水準。

那我國（日本）的現狀呢？設計師是聽企業家使喚，而企業家卻被囚禁在大眾這種無法理解的迷信裡。結果就是無論設計師或企業家都是普通人，都無法跳脫既有的框架。我和美國設計師一樣，都用心想要做出好的作品。因此會勇敢去和企業家爭執，而且還會費盡心思想要徹底了解該公司的事業。這樣一來，企業家也會對製作好作品一事全力給于協助，之後才會出現非常棒的理解者和熱心者。在這種理想狀況下，在日本就會有種突然挖到金礦的感覺，以挖到金礦的例子來說，應編輯的要求，我不好意思地要介紹兩件我的作品。

在海報方面，公司並沒有任何限制、可以自由發揮，他們想要的只是暢快、強烈的先進商品的感覺而已。而包裝則是我想要捨棄化妝品常有的裝飾樣式，所以就做出沒有裝飾的裝飾成品。它的文字

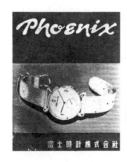

左＝海報《Phoenix手錶》
富士時計株式会社，1949年前後
右＝化妝品包裝《Mayura》
Mayura，1949年前後

是將日本草書的美感以英文呈現，並且還嚐試用新的感覺來進行表現，這是在理解Mayura會田社長的感覺之後所得到的成果。這兩件作品的成功或失敗就請各位讀者批判，但是就我而言，它們距離世界水準還很遙遠，而且沒有那種生生不息的美感。然後，我常會回頭看看自己的作品，可是看過之後總會有一種黯淡的心情。我思考著，為什麼日本人所擁有的獨特美感，無法表現在新世界水準的這條線上呢？為什麼總是無法表現出新生活之歌呢？

《Interior》雜誌最近從美國寄達，其中Isamu Noguchi所設計的桌子相片被放大刊登。那有一種緩慢、純真抽象的線條美，是日本人才畫得出來的線條美，而且還表現出非常現代和明亮的感覺我立刻寫了航空信給我美國的朋友。在最後我這麼寫道：

「Isamu Noguchi證明了日本人所擁有的美感可以完美活用在新生活和藝術世界中，他將美國人所沒有的日本美，而且還是在最美國的地方展現出來。當看見這種作品後，就可以知道現在所謂日本的風雅喜好是如何的限制了日本人。但是，如果Noguchi回到日本工作的話會變成怎樣呢？大概連在美國的五分之一都發揮不出來吧！因為社會連五分之一的力量都沒有。日本啊，真是個狹小、悲哀、黑暗、貧弱、無知的社會！」

最後，我想要大聲地喊出日本設計師是忘掉具有朝氣生活之歌的一群人！

（《工芸ニュース》第17卷第7號，1940年7月）

實力主義時代

「圖案」這個用語被「設計」取代，大家或許會認為沒甚麼困難吧！但是實際上卻相當艱辛。那剛好是日本女性開始從農村勞動用的褲子，急速換裝成洋裝的時期。當時是一個紙張極端不足的時代，只要暗中拿得到紙，就可以立刻變成現金，因為那是要用來印成時尚雜誌販賣的關係。只要有彩色印刷再加上設計得有些漂亮的話，那就會像長了翅膀般地飛快賣完，甚至遠從千葉或長野那邊來的書商，都會抱著現金到東京的出版社前排隊，只要從印刷廠送來連油墨都還沒完全乾的書本一到，立刻就會有人圍過來。

女性對洋裝就是如此渴望，而在那些時尚雜誌中，設計這兩個字在字裡行間絕對很多。接著，服裝學院也開始充斥，於是「設計」這個用語也氾濫了。

評論家小池新二、勝見勝、瀧口修造、新井泉等人開始共同企劃《商業設計全集》也是在那不久之後的事。這就是從「商業美術」變成「商業設計」的契機，而將「圖案」換成帶點傲氣的「設計」來使用的，就是從那時候開始。當然，圖案家也被設計師這個用語所取代。

可是社會大眾並沒有那麼簡單就都知道，那是因為當時講到設計師這個詞，就會強烈帶有設計服裝的人這種意思。所以常常有人會認真地問：「龜倉先生您的店是在銀座還是在神田……」這類的問題。專業地位被裁縫店奪去，我們只能咬牙扼腕。因此為了要有

所區別，所以就在前面加上「商業」兩字而稱作商業設計，現在想想，那也是一個似懂非懂的用語。

日宣美，即日本宣傳美術會就是在那時候結合大阪、名古屋、九州、北海道、東京而正式起步的。創立大會在東京舉行，自稱商業設計師的人從各地陸續匯集過來，然後我就在「你就是龜桑啊！」的招呼聲下和見也沒見過、聽也沒聽過的地方設計師握手。

稱我「小龜」是從少年時代開始就認識的人，而「龜桑」則是在戰前一起工作的人，除此之外就都稱我為龜倉先生。因為龜（kame）這個字的發音在日文中有童謠或變態的印象，所以大家都很小心地使用它。因此被第一次見面的人稱呼龜桑這種像是朋友的稱謂就會覺得有氣，但是這些人沒有惡意，而且大概會想都是日宣美的會員嘛！有什麼關係。我想，這是因為在設計世界裡，還沒有階級意識的歷史緣故吧！

如果「設計」開始獲得社會認同是和日宣美的誕生相同時間的話，那是可以理解的。因為甲、乙、丙每個人都並排在同一條線出發的關係，所以被來歷不明的人用「龜桑」這種朋友般的稱謂來稱呼我，那我當然不能生氣。這種風氣不管好或是不好，至少日宣美現在都還是這樣持續著，像建築界、美術界、文學界那種有深厚歷史的領域是封建的，上從元帥下到伍長為止，都有很明確的順序，是非常嚴格的。

在以日宣美為代表的設計界中，因為歷史還很淺所以完全沒有封建制度。也就是說，這是一個極端的實力主義世界，不管過去的戰績有多輝煌，現在還是可以被評價，所以不管過去做了有多了不起的作品，但是現在如果沒有的話，那馬上就會被踢掉了。在設計界，現在的作品在幾年後會獲得高評價這種事絕對不可能發生，因

為評價的是當下的作品，而這就是設計的宿命。所謂在歷史留名的作品則完全不同，那是從文化角度進行評價的結果，而現在，設計在經濟社會中的評價正是一個問題，所以新鮮感會左右評價的好壞，而設計師就因此必須保持在年輕狀態，這是非常辛苦的事。

（〈デザイン十話〉6，《每日新聞》1966年7月24日早報）

到Graphic '55年展舉辦為止

　　日宣美舉辦第一次展覽〔1951年〕時，有兩個論點被討論得沸沸揚揚：一個是，再怎麼樣都應該以印刷成品進行展覽；另一個則是，應該要展示非委託性的自由原創作。在日宣美舉辦第一次展覽的時候，社會對設計完全不認同也不寄與同情，而且設計師的品質也相當低落。首先是，當時連「設計」這個用語都沒人知道！因為是這樣的時代，所以認知上是印刷作品並沒有舉行展覽會的價值。確實，以設計運動而言，每個人都知道展示印刷品這種作法絕對是正確的方向。但是，卻沒有經得起鑑賞考驗的作品，當時雖然是這種情況，但我們還是以設計運動的角度，舉辦展覽並向世界宣告設計師的存在和理由。我當然是主張要展示非委託性的海報，因為我認為，在當時展示自由創作性的實力作品不但有魅力，而且也能夠給社會一個認識的契機。如同各位所知道的，在第一屆之後，日宣美的運動是成功的。

　　日宣美不斷累積展覽次數也走到現在，然而不變的是它始終就是原作展。就算是以否定的角度來看，它和其它個展或小型展覽仿效日宣美舉行原作展這種離奇現象也屬於同樣的事情。從現在的社會這種角度來看，我認為原作展是非常怪異的現象已經被充分了解，但因為這種怪異是起因於日本社會的不健全性比較多，所以也不能完全歸罪於設計師……，在這種情況下，想要認真推行設計運動的氛圍也已經漸漸形成。我最後的結論是：這種運動可以導向平面設

計這個正確的發展方向，而舉辦展覽會就是最直接和最好的方法。因此雖然有些茫然，但我還是試著選擇要聚集成員，就像前面說過的，情勢已經逐漸成形但氛圍卻是一片茫然，然後要集結的名字就像商量好的那樣，浮現出來了。七個成員〔原弘、河野鷹思、伊藤憲治、早川良雄、大橋正、山城隆一、龜倉〕的工作水準大致相同，而且在表現範圍方面也可以向左右兩邊擴展，這就是我的目的。例如從早川良雄開始到大橋正為止的表現幅度，那無論是從展覽會場的效果或運動的深度來看，都是必要的。只要這七人就好了嗎？還有沒有應該加入的人呢？對於各個人選都討論得相當激烈，最後也聽了評論家和記者等人的意見，而決定就是這七人了！在確定之後，首先就由我做出宣言並決定大致上的方向。這個展覽會終究是要立足在設計的現代精神上，而且它不是團體或集團，每年也會因為工作水準高度不同而變動成員，所以非常有彈性的型態就是它的特色，最後的名稱是採納我所提出的「Graphic '55」。題外話，「日本宣傳美術會」這個名稱也是我提出來的。我是這兩個歷史性運動的名稱創造者，想到就有些高興。

展覽是在高島屋百貨的廣場舉行，光是這個決定就開了許多次會，而在宣言部分也總共開了四次會。展覽會場是由我和高島屋的小林渙治接洽的，最後決定的展出時間比預期提前了一個半月，因此我們的進度就全被打亂而不得不緊急加快動作，會議不斷進行而展覽也一步一步地具體化。撰寫宣言時的集會是在築地一間具有京都風格的旅館「小富美」召開；而具體表現方面的集會，則是在伊藤憲治家裡進行。

一切都必須要快速解決才行！文案和請帖是由山城擔當，而介紹作者的手冊編輯則由原負責。但是這裡發生了一個大問題，那就

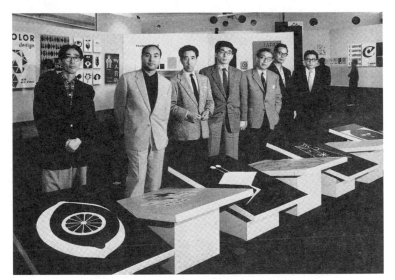

左起山城隆一、龜倉、河野鷹思、伊藤憲治、原弘、早川良雄、大橋正
於Graphic '55展覽會場，1955年

是我們不只在時間上有遺漏，同時在資金上也有缺失，包含經濟
問題在內，連可以處理企劃事務性問題的人也沒有，因此我們所
開的會都在空轉而已。為了解決這個問題，我們委託ダヴィッド
（DAVID）出版社編輯長小林英夫來負責，在他爽快答應之後，我
們每天就像被他追著跑地進行工作。展覽能夠趕上時間開幕，實際
上就是因為有小林在的關係，河野鷹思說：「因為小林的臉看起來
就像是要來討債的鬼那個樣子，所以才進行得那麼快。」各位由此
可以想像當時的狀況。

　　我們企劃展覽會的宣傳海報由每個人負責設計一張，然後要將
印刷成品並排貼在電車月台上，這個企劃因為小林的運作而迅速完

成，他是透過夾報廣告公司的關係而進入國鐵和私鐵。在國鐵這部分，他們說因為那些海報太漂亮了，所以不管出租價格多便宜也都要貼，而且史無前例地把6張連續貼成一排，還讓各車站站務人員出來指導貼的方法。在介紹手冊的製作方面，大日本印刷的小池光三在每次開會的時候都會來，這對整體進行的流暢度很有幫助。

　　會場的展示方式成了最後一個大問題，所以我們就帶自己的計畫來討論。經過熱烈討論後有兩個方案：一是我的提案，大致上是用房間的感覺分成七個空間，然後再由個人自由佈置，這樣除了有變化之外還保有個性；另一種是以伊藤的提案為主，內容是在統合過後於一種氛圍下進行展示。最後結果採用伊藤的，然後決定將各自計畫整理後再由他進行設計，首先是以平面圖進行討論並決定壁面角度，然後再決定色彩，就這樣，全部都進行得很順利，最後是各自的意見都被巧妙融合，並創造出近來不曾有過的展覽效果，關於這一點，我想讀者們應該都知道得很清楚。

　　那時，美國著名設計師Paul Rand保羅・蘭德〔特別來賓〕寄給我們如下的訊息：「能在日本和各位一同參與展覽會的開幕，個人感到是一種榮譽。」

（《デザイン大系月報》第5號，1956年2月）

Typographic Design
文字編排設計

　　講到1957年，那已經是24年前的事，再講到24年前，日本的設計界和歐美比較起來實在差很遠，那是一個無論如何都要追上世界水準的拚命時代，在那一年的10月左右，從紐約寄來了一封信，寄信人是New York Typodirector's Club。

　　我思索著Typodirector到底是什麼？因為那時候Typography這個字在日本還很少聽到，信件內容說道，隔年的1958年4月要在紐約舉行國際編排設計研討會，希望屆時我能以演講者和研討會討論者的身分出席該會議，最後還順帶提到研討會的主持人是Will Burtin威爾‧布汀。我知道這位知名設計師在戰前是被納粹追緝而過著亡命的生活，也因為是受到Burtin邀請，所以就決定當然要出席。好了，問題是Typography是什麼？而Typodirector到底在做什麼工作？這在當時我不是很清楚，現在想起來雖然是一件很荒謬的事，但那時日本的現狀要說是性質單一嗎？當時大多是以個人的方式在進行著設計工作，所以不像美國那樣專門且分類得那麼細。

　　我認真思考這是一件很嚴重的事，試著翻翻看辭典，上面只寫說Typography是印刷術（the technique of printing）這麼簡單而已，如此一來就更加模糊了！所以在沒辦法的情況下，我只能用自己的方式解釋成Typography應該是由Typeface改編來的吧！然後從1930年代的包浩斯運動中，莫荷里那基（Moholy-Nagy）和赫伯特巴耶

註：Will Burtin威爾‧布汀，德國最傑出設計家之一，畢業於包浩斯，後移民美國，對美國的平面設計發展有著重要的貢獻。

（Herbrt Bayer）把作品只用鉛字進行重新研究，或者是契霍爾德（Jan Tschichold）、李西斯基（El Lissitzky），再加上到荷蘭風格派運動的作品為止，我倒過來再重新看過，然後終於有種掌握到一些東西的感覺。那時候我已經做了Nikon SP相機的海報，並且把SP這兩個字用橫式或直式進行各種形式的組合構成。我想，這恐怕是日本最早只用文字做造形的海報吧！到後面我才知道，這張海報被Will Burtin看到後，我就被他標上記號了。

可是當時不管是我還是日本的設計師，對Typography都還沒有任何意識，而且不論在哪裡，都沒有把文字當成主題來創作藝術這種積極的態度，包括我自己，也沒有用什麼深度含意來製作Nikon SP這張海報的意思。這樣的我要被納入紐約，然後在國際研討會會場展示室觀看具世界代表性的Typography和美國的作品，這是一個非常大的震撼！在那裡，我第一次被赫伯‧盧巴林（Herb Lubalin）和露‧多夫斯曼（Lou Dorfsman）等人，滿是新鮮感的作品奪走目光，然後也認識了英國評論家Willem Sandberg，更第一次對「文字」進行思考，結果是深深感受到日本的遲緩。

當研討會結束要回日本的時候，我把包含Lubalin、Dorfsman在內的美國作品通通帶回去，然後讓當時還年輕的杉浦康平、田中一光、細谷巖、木村恒久、永井一正、片山利弘、粟津潔等人觀摩。那些作品也包含了在歷史留名的Lubalin《波蘭難民救濟廣告》，年輕的他們看到後顯得相當地激動。當然，因為是設計師，所以他們自然不會疏忽文字或鉛字的組合，但就算是這樣，對於一組文字成為一體後產生出強烈發言力量的構成方式，我想他們受到了很深的憾動。那無論是在契霍爾德（Tschichold）的作品或包浩斯的作品中，只要加入一些這種方式就會產生實驗味道或被看成是文字組合

下的達達構成主義，而美國的作品或許也具有時代性的關係吧！因為它對其目的擁有著明確的說服性和嚴謹性。

那些事情至今已經過了23年，現在看看日本的現狀，除了驚訝之外沒什麼足以形容。這本《日本編排設計年鑑》都已經出版6冊了！然後讓我感受最深刻的，就是將日本文字處理得相當精彩的作品愈來愈多。老實說，我們那時代的設計師是盡可能不去碰觸日本文字來做作品，我想，那是因為這樣才能顯出流行和接近西洋的感覺。雖然現在一想到就會讓人嘆氣或同情的西洋風不再受到歡迎，但就算是這樣，那時候大家都是非常認真的！

說是最近，但都已經是二、三年前的事。我記得建築師磯崎新在某雜誌上寫了杉浦康平論，他把杉浦康平看作是日本的李西斯基（El Lissitzky）。我看完後覺得這種看法非常有意思，而且也抓到了重點，那時感覺到真不愧是建築師之眼，馬上就看穿了設計師的盲點。我認為，杉浦康平應該是最先重視日本文字組合的設計師，但是有一點不能忘記，之前還有山城隆一用「森」和「林」這兩個字組合出很有名的無目的性海報，那幅傑作完全活用了日本文字的優點。或許有這個基礎才產生出杉浦，但杉浦是以達成目的地手段這種方式，將日本文字用強力且富彈性的手法來展開設計，杉浦對文字的感性是天生的，而那種閃現就醞釀出獨特的構築力量，我想，所謂優秀的編排指的就是這個。

編排不過是一種玩笑性的遊戲……，我認為這樣的話就沒什意義了！因為它是實驗性，所以我不說好或不好。還有，因為漢字是象形，所以活用它的特質不但有趣也很令人開心。但是，那樣的時代應該已經結束了吧！對了，我不是說杉浦康平的做法才是編排設計，創造新字型也是它的一大主題，而且也有人為此而拚上性命。

透過編排產生出更自由、更多樣式的風格這點是最大的期望，不論是誰都有同樣的想法。我想，或許只追求極致的「質」也是一種真理，因為這是我二十幾年前在美國第一次接觸到文字編排設計時的思想，而它到現在還是一樣不變的關係。所謂編排會因為想法而非常保守，雖然這種保守工作有時會變得很無趣，但是我認為，可以讓它產生戲劇性轉變並含有詩意的「技術」，這才是在成為編排專家前，會被問到的身為平面設計師的哲學性重點。

<div align="right">（《日本タイポグラフィ年鑑1982》グラフィック社，1981年）</div>

關於「傳統」
國際文字編排設計研討會演講

　　在這研討會的四個主題〔「傳統」、「新藝術」、「科學與工藝」、「大眾傳播」〕中究竟要選哪一個？我猶豫了很久，那是因為日本對Typography這個用語還沒有掌握得很明確的關係，就算問過許多人，但答案都不盡相同。有人說Typography是由Typeface演變來的，然後試著翻一下日本的辭典，裡面只說Typography是印刷技術（the technique of printing）。我從這個研討會的名稱來思考，它應該會有更廣的意義，所以就把它想成是「透過印刷技術的視覺設計」，因為如果我的解釋有錯誤的話，那麼演說就會離題而失焦，所以那時候我非常地擔心。

　　我在那四個主題中選擇了「傳統」。為什麼呢？因為對日本設計師來說，「傳統」是一個大問題的關係，我們都知道「傳統」非常重要，而且也非常地惱人。

　　日本的平面設計並未繼承日本傳統，它是一個全新且歷史最淺的藝術。日本的傳統藝術就如同各位知道的那樣，格調相當的高；它中世紀的形態直到現在仍然屹立不搖，這種存在並不是像在博物館被重度保存那樣，而是人們繼承並讓它維持活動的關係。

　　日本文化無論在哪個時代都一樣，都是受到來自海外的強力影響→消化→最後成為日本文化的基礎。飛鳥、白鳳（西元500～600年）

左起Will Burtin、Atnal Laboport（生物學者）、Herbert Spencer、龜倉
於國際編排設計研討會，1958年

時代的中國六朝和唐朝影響，在足利時代（西元1300年代）則受到中
國宋朝和元朝的影響，這些以在雕刻、繪畫、造園方面最為明顯。
然後在德川時代初期（西元1600年代），這些影響孕育出宗達和光琳
等具有造形強度與深度的偉大畫家。

　　日本的傳統藝術風格在中世紀成形，然後就維持那種姿態直到
今天，例如：繪畫、建築、造園、音樂、戲劇、舞蹈、詩、書、花
道、茶道等等。日本的傳統藝術特質就像各位都知道的那樣，它省
略了多餘的部份，是簡單再簡單後的結果，它守住了嚴格技法和樣
式而且還傳承至今。因此，那些事物幾乎都是世襲的，所以當某領

域的指導者死後就由他兒子繼承，師傅死後就由他徒弟照樣繼承並守護著。

日本近代雖然受到美國和歐洲的影響，但那當然是對立的。就像日本畫和西洋畫、日本音樂和西洋音樂、日本建築和西洋建築那樣，劃分得非常清楚。因此在日本舞蹈中不會有交響樂的伴奏，還有像能劇和歌舞伎也很少在現在語（指明治維新後的用語）中出現。

不管在哪個國家都一樣吧！日本的平面設計也是隨著產業發展而進步。日本的傳統藝術是深奧且沉靜的，但西洋的近代藝術卻是明快且動態的，而動態感覺和近代產業的結合是再自然不過的事了。

說到日本的近代產業，最多也不過是80年前才剛開始起步而已。在那之前都是手工業，而且還是以家庭工廠型態進行零星的生產而已，因此日本如果不成為現代性的生產國，就可能會滅亡。而日本的現代感大約是在40年前成形的，從那時候開始，商品終於在大量生產的同時也降低了售價，而便宜的售價也提升了民眾的生活品質，為了串起這一連串的過程，宣傳就變成不可或缺的動作，像這麼簡單的原則終於被人們所理解。那時候雖然有些斷斷續續，卻也孕育出了廣告設計。但是在那黑暗的第二次世界大戰中，「設計」的相關活動就不知消失到哪裡去了？那是一段完全空虛的時間。在長時間憂鬱的灰色空氣中，戰爭終於結束，而在戰爭結束的同時，全新的設計之眼也跟著張開了。

我有這樣的經驗。

終戰宣言發表後，美軍進駐日本，日本人當然是非常不安且害怕的。在那時，我特意一早去東京車站，當然，那裡幾乎沒有日本人。在早晨的薄霧中，美國士兵三三兩兩地拿著卡賓槍聚在一起，

那時我發現他們遺落了攜帶糧食用的箱子，那是深藍色的抽象設計，文字被漂亮地編排印在箱子上，當時我很驚訝地就把它撿起來。對於那時候的我來說，這個箱子是多讓人驚訝的東西啊！

我發呆了一段時間，那是因為發現了已經失去的重要事物所產生的喜悅之故。我想這不只是我而已，對失掉設計工作的大部分設計師來說也會有同樣反應吧！從前身為設計師的士兵在精疲力盡後一個一個從戰地回來了。然後，在戰爭結束4年後，設計活動終於隨著產業復興而開始步上軌道，而它的存在變得和產業無法切割，則是在6年前左右而已。

近代產業要求的設計是西洋的感覺，比起日本傳統藝術所擁有的樸實和深度，它是明快和動態的。

西洋中的傳統樣式很自然地和現代連結在一起，雖然古典藝術和現代藝術看起來像是完全隔絕的，但是到目前為止探索的結果，那確實是可以被理解的。

但是，日本的傳統藝術就照樣地走在一邊，而新的藝術則走在另一邊，它們就像是兩條不會相交的平行線，這不只是在藝術方面而已，連日本人的生活也是一樣。所以，當外國旅人在訝異於日本近代建築和現代藝術興盛的同時，也屏息於日本中世紀傳統的不式微和繼承現狀。

平面設計和日本傳統沒有關係，它是全新誕生的領域，是不斷吸收世界上的新事物所孕育而成的。所以，它是相對於傳統藝術的另一條軌線，就算是這樣，我想「那為什麼不將頂尖的傳統藝術技法和表現運用在平面設計上呢？」這種疑問當然會產生。日本原本

就有樸素的手工藝再加上精巧如浮世繪般的版畫，但是這些不管在表現上或印刷上都無法和近代產業結合。此外，要活用能夠提升日本氛圍表現或技法的平面設計，它在近代產業中沒有需求，只能夠在手工業中進行連結而已。例如日本人傳統的食品，像是海苔、和菓子、茶等，雖然要求著日本式的表現設計，但這些全都是家庭工業的零星產品。而少數的觀光海報雖然也追求傳統藝術的技法，但那只是將日本畫家的作品變成海報，平面設計師的作品並不會被採用，那是因為日本畫家的表現技巧是傳統的。

大多數刊載在瑞士或德國設計雜誌的日本觀光海報是由平面設計師製作的非委託性作品，在那其中的一、兩件，雖然在感覺上也有吸收日本式表現的優秀作品，但其它幾乎都是以異國情調為賣點而表現過頭的設計。

我想，將膚淺的異國情調當作賣點是一件很可恥的事情。日本傳統藝術的優點在於它有高格調的哲學精神，而且在造形方面也具有深度和廣度，我們用看著這些特色的眼，來看膚淺的異國情調會覺得做過頭了。但這些異國情調卻意外地被認為是日本的，可是那既不是日本也不是西洋，它會被認為是奇形怪狀且時代錯誤的東西。為了將藝術變成物品販售而在傳統範圍內失去平面設計師本身的自由，這會讓人難以忍受。

我常被外國人說「你的作品不是日本的喔」。那些人對所謂「日本的」已經產生固定概念，只要偏離那個概念範圍就不被認同，這就是他們的想法，但是我希望能夠不斷吸收美國和歐洲的優點並消化它。回頭看一下日本平面設計的歷史就可以知道，早期它是受到法國新藝術的影響，然後在第二次大戰前是受到德國包浩斯，特別

是赫伯特巴耶（Herbrt Bayer）的影響，在他的影響下，才正確看清所謂的設計究竟是什麼？而戰爭結束後，影響最大的當然就是美國。美國平面設計的質和量是壓倒性的，但是廣告手法卻也受到來自美國的不良影響，海報中某位美人微笑式的宣傳方式風靡了全日本。但是，這種手法卻和想要守住設計水準的人相對立，我想無論哪個國家都一樣，只有極少數的人會為了守護設計水準而奮戰著。

我之所以要出席這個研討會的重大理由之一，就是為了守住設計水準。遠離日本，然候回頭審視自己國家的傳統，這是直到目前為止未曾想過的事，這包含了各式各樣的問題，而且也可以客觀地關注這件事。

然後，也可以了解到日本的平面設計是如何地步向艱難。

我反對用異國情調來頂替傳統。所謂傳統，它終究是存在於民族的血液當中，有點像是無論如何都會散發出來的體味那樣。所以，我認為在表現上不應該借助或依賴傳統，依賴傳統絕對會產生出安定的作品；但是，或許抵抗它才會有新的表現出現。

我認為視覺傳達設計不但是全人類共通的語言，而且它還必定要這樣才對。所以，能夠獲得世界公民摒棄民族隔閡並坦率認同的，才稱得上是優秀的編排設計藝術。

為了達到這點，造形能力、拿筆前的心理準備以及思想主幹，都必須要達到世界水準以上才行。這樣一來，在那水準以上的地方才會開始流著日本人表現的血液，不是嗎？所以我認為，用一種因為非洲土人的刺青有趣而表認同的態度來看待日本藝術是令人難以接受的。我想，說難以接受還不如說是一種侮辱。嗯，對，非洲刺青是非常有趣的東西，它乍看之下具有類似現代藝術的新鮮感。但

是，這種刺青缺少了拿筆之前的事物，也就是它欠缺了只有人類理性才會有的重要事物。

文字編排設計絕對是技術和文明在保有均衡狀態下才會有的藝術。不伴隨文明的藝術，它純粹只是興趣而已，絕對不可能成為全人類共通的語言。這件事並不是文字編排設計師獨有的問題，它在建築領域也可以這麼說。我認為，單憑本能並無法完成的是文字編排設計，是工業設計，是建築。

因此，日本的平面設計要先完成達到世界水準的基礎，並且在那之上，才會產生出流著日本人血液的表現。從不知如何做到最大限度的日本人裡，要流露表現出全人類共通的語言，那也應當具有強大的震撼作用來打動觀者的心。就在那時候，傳統就不單單只是圖樣或技術而已，它應該會被提升到精神層次面而存在。

東洋比起西洋完全是屬於貧窮的國家。在日本，貧窮也是一種景象，為了擺脫這種貧困狀況，為了可以過得豐裕一些，近代產業就必須要能夠健全發展。日本傳統文化雖然對招攬觀光客很有效，但是對生產而言卻沒有用處，文字編排設計可以和生產直接緊密連結，它是一門可以讓國家富裕，讓社會文化發達，讓人們生活豐裕的藝術領域。

我們對這份工作必須抱著喜悅和責任的態度，在我們的將來當中，留有從傳統藝術裡辨別必要和不必要的這種工作。然後，我們或許會提取必要的事物並結合從西洋篩選出的高純度要素吧！然後我想，這樣的表現方式就有可能成為全人類最高度的共通語言，日本的文字編排設計師應該會朝向這個目標前進吧！

日本的優秀建築師已有數人朝著這個目標邁進了，我想總有一天，我們也會將新血注入傳統這個巨大的群體之內。

　　我在這個研討會裡認真思考、回顧和客觀地看所謂的日本，然後我要非常感謝邀請我參加的主辦者和Will Burtin，並想趁這個機會更加深入地觀察西洋的真相。

國際文字編排設計研討會
於「タイポグラフィに置ける芸術と科学」的演講，1958年4月26日
（《美術手帖》第54號，1958年8月）

設計交遊
出席國際編排設計研討會

　　昨天晚上國際會議結束了。我想，我的發言是成功的，代表演說的內容是有關「傳統」；Herbert Spencer15分鐘，我用了45分鐘，掌聲不斷，我也不斷鞠躬，在蜂擁而上要求握手的那一群人當中，有Matthew Lebowitz和《CHARM》雜誌的藝術總監等人。

　　Otl Aicher的並不精采、Max Huber的很平凡、Sandberg用語艱深，而Spencer則是太過於學院派，我的論述則是具體且大家都不曾注意到的問題。下午的質問戰我對應自如，同樣地又再次獲得不絕於耳的掌聲，會這樣的原因之一雖然是我身為日本人的特異立場，但我總是說出具體的意見，而這似乎抓住了眾人的心。

　　第一天的會場在康乃迪克州新坎南市Silvermine的美術學校，這裡是一個留有New England當地氣息的地方，前一次〔1954年〕加上這次，我一共來過這裡三次，因為相當喜歡這塊土地的關係，所以就多留了一晚。

　　下一個會議移往紐約舉行，它是在聯合國前大樓洛克斐勒中心的講堂，Egbert Jacobson、Firmin Crow、Noel Martin、Hunter Middleton等人用了兩天的時間進行演講，在質問戰中我總是被牽扯進來。最後，舉行了結束國際會議的午餐會，並且由Will Burtin致贈感謝狀給演講者，而我、Will Burtin、會長、Spencer四人就被安排在主桌，特別是Burtin對我說了一段很長的感謝話，內容大約是我讓他

們了解到他們未曾注意到藝術的基本等等之類的話。對此，我也發表了一些演說，並獲得很高的評價。

擔任翻譯的Weckel很高興地說：「又來了呀！」這位翻譯是本次會議成功的根本原因，我對美國國務院提出，希望由第一級（大臣談判級翻譯官）的James J Weckel來進行翻譯工作。這是憑我的直覺，因為我想，對美國人如果用語不夠直接明快是不行的，但是要獲得國務院的許可很不容易，一直到我從東京出發前的22日，美國才傳來電報說沒問題，這樣一來，我就不能夠太遜了。

在紐約機場，代表國務院的Weckel、代表紐約日本總領事館的OKAZAKI、代表Typodirector's Club的Rajneesh來接我，因為我是正式訪問美國的關係。

見面時，Rajneesh說：「身為Typodirector's Club的代表，感謝你能來出席會議。另外，有一件事要特別傳達就是，Saul Bass希望我轉達他對你的作品感到非常欽佩之意。」那時我就想，這幾天應該會有不錯的收穫吧！總領事館在當晚也舉行了歡迎會，豬熊夫妻、池島信平、扇谷正造等人都在場，我們一直喧嘩到十二點才離去。隔天就搭巴士到康乃迪克州，而演講者是一起搭在同一台車上，在車上遇到了Jacobson，因為懷念，所以他過來和我擁抱，Crow坐在我旁邊，雖然聊了很多，但是意見卻很少一致。一行人傍晚到達Silvermine，在飯店入口處Will Burtin和Aaron Burns等人正在等著迎接我們，Aaron Burns他相當高大讓我有點吃驚，我一開始就和義大利的Max Huber談得很愉快也成為好朋友。

晚上十點左右，我們開了一個關於明天演講和質詢的會議，大家的時間都在15到20分鐘以內，但是我主張至少要40分鐘以上。我努力表達20分鐘並不足以說明我要談的內容，最後好不容易爭取到

左起Herbert Matter、龜倉、Max Huber
於Matter工作室，19585年

30分鐘的時間，但是實際上，我是打算要講50分鐘，不管怎樣，至少時間有延長就不錯了。

　　派對持續著，我每天都和Max Huber散步，今天是到Xanti Schawinsky家中遊玩，星期六到Paul Rand家，也有受邀到George Nelson家，但是卻無法排入行程，Nelson那裡在到達當天的中午有去，午餐就由他請客，那時Irvine Harbour也在，他是一位三十歲左右的年輕人。

　　由Nelson那裡得知〔從同月22日開始，原「Graphic '55」參加者再加上川崎丹祐等8人126件作品，要在紐約Associated American Artists Gallery展示〕展覽會因為畫廊主人去世以及未完工的緣故而需延後，這間畫廊似乎還在建造中尚未完成的樣子。Nelson他說要趁我還在紐約期間開展，但看樣子不太可能，他也想過要在現代美術館的平面設計室裡

舉行，但是因為火災事故再加上必須三年前預約的關係，所以因此而作罷。

　　將Silvermine的美術學校全部打通，然後展示從世界各地收集來的文字編排設計和在美國得獎的作品，展示效果非常棒！日本的作品只有一張，就是我《IDEA》的雜誌封面，然後也有很多像Grignani、Pintori、Max Huber、Otl Aicher和其他人的好作品。在〔紐約洛克斐勒中心〕講堂中，我的海報有很多被掛在那裡展示，大智浩也有一張。

　　我在這個研討會學到非常多，比起改變作品方向，我想……想法上應該會先改變吧！之後我還打算去巴黎、布魯塞爾、斯堪地那維亞半島繼續無拘無束地旅行。

<div style="text-align: right;">（《電通報》第746號，1958年5月22日）</div>

反省與收穫
出席國際文字編排設計研討會之後

　　平面設計師要以演講者身分出席這種國際性會議，需要相當的決心，語言的問題是當然的，加上歐美的創作者和評論家具有多少內容和本領也是我所擔心的，為此而臨時抱佛腳地充實自己也沒有用，盜取加東拼西湊前輩或學者的意見來當作自己的演講內容也是一樣沒用。

　　因為國際研討會在演講後會展開質問戰，所以對任何問題如果沒有讓自己的意見維持在同一方向就會露出馬腳。因此，只展現自己的力量方為上策，除此之外別無它法，我在確定日本人龜倉只需要坦率表現出自己的人性這種想法後才出席這個會議。

　　各位讀過前面的草稿，就知道我演講內容並不是只針對美國人而已，我同時希望日本的平面設計師也能夠來了解我的想法，這是因為我國（日本）設計師在積極向國外推銷自己名字的時候，往往具有一種以低水準的日本心境來迎合外國人口味的傾向關係。我藉由傳統表現來警告美國人，而外國有識之士的創作者似乎也已經看穿了這件事。地球隨著文明的進步正持續縮小中，而且不只如此，西洋和日本間的交流從很早以前就開始了，特別是在平面設計方面，大眾傳播媒體具有活動範圍寬廣的性質，因此兩者接觸到相互本質的機會也很多，就算日本人看起來是一流的作品，但歐美人看起來如果不具一流價值的話，那可不行！

從世界各地收集來的編排設計展覽會也一併和本次會議同時舉行，在看過這個展覽會的作品後，我感覺到日本能夠達到如此水準的作品還很少，現在日本的情況是還跳脫不了商業美術和宣傳的味道。在歐洲的作品中，義大利佔了壓倒性多數，其中有Pintori、Grignani、Harbour、Albe Steiner、Boccioni等人，德國只有Otl Aicher一人，而瑞士Muller-Brockmann以及荷蘭的Sandberg都非常優秀。然後讓人不得不思考的問題是，法國竟然連一件作品都沒有，法國這次並沒有受到邀請，最後，美國有Burtin、Gene Federico、Leibowitz、Bradbury Thompson、Saul Bass、Noel Martin、Neil Fujita、Crow等人。

這些人的作品就是具有類似建築師工作般的簡潔乾淨、新鮮和冰冷感，而且畫面中的張力讓我覺得訝異不已。在看過這個展覽後，我對自己力量的薄弱感到沮喪，我就只有那一張《IDEA》雜誌封面被陳列在上面。雖然對它也很有自信，但是我領悟到我其它作品裡並沒有可以對抗歐美作品的嶄新構成，這很難好好地用語言來表達，也就是對空間的敏感度，我感到日本的設計還差人家一大截。然後說到簡潔單純這件事，對於該如何建構出強烈表現的張力，也有必要去進行了解。

透過這次研討會所感受到的有：關於歐美平面設計師的態度這件事；他們透過自己的工作要和社會保有何種關聯這件事；所謂的表現是世界性或個人性這件事；大眾傳播是現代社會的缺點或優點這件事；設計透過大眾傳播是否能夠獲得一體的力量這件事……等等，可以看到各式各樣的設計思潮正在相互激盪的姿態，設計師或許要以接近建築師的想法和態度來討論。當然，我也被捲入這個討論的漩渦中了。

在這個會議結束之後，我思考著以下兩點：第一，對社會，我們要怎麼做才能將平面設計呈現出來？第二，歐美的一流是日本的一流，但是日本的一流也必須要是歐美的一流才行啊。

<div align="right">（《美術手帖》第145號，1958年8月）</div>

KATACHI——形
世界設計會議（東京，1960年）演講

日本有KATACHI（日文漢字「形」的發音）這個用語。

雖然KATACHI和FORM這兩個字可以用一樣的意思來解釋，但是我認為，KATACHI具有更廣泛的神秘性意味。

說是神秘，但那又不是夢幻或者羅曼蒂克這種感傷性的意味，或許說是空間性比較好吧！那是一種不帶感傷性的合理／理性空間的意思。

在我出生的時候，我們家庭內部就已經被強烈的樣式所支配，這在西洋或許不曾有過，或者是有也說不定。但是像日本這樣先做理性切割，然後再進行刪減並捨棄多餘裝飾，這種儼然被樣式支配的國家恐怕沒有吧！

我們住在依固定格式堆疊而成的房子，然後生活在一種外形已經無法被更簡化的食器和日常用品當中。這種樣式連服裝也一樣，裁縫手法是當然的，甚至連色彩配色也是被這種樣式支配著。因此，江戶時代中期（17世紀後半到18世紀）的樣式被認為是日本歷史上各階級間平衡性最好的時代。這些樣式雖然隨著時代變遷和西洋影響而逐漸崩解或消滅，但是它的基本想法到現在都還保留著。因為它還根深蒂固地留在現在生活中的關係，所以平衡性最好的時代是多麼獨創且強烈就可想而知了。可是我認為，現在還留著的樣式並沒有羅曼蒂克這種文學性，而且似乎還不允許導入更超越世俗的情

感。沒錯，我恍然大悟，以西洋文明的立場來看，這種超越世俗且理性的樣式乍看之下雖然像羅曼蒂克，但那也只不過是從旁的單一面向來看而已，不是嗎？日本長久的傳統樣式現在仍舊保留著，而且它不是靜止不動而已，而是在生活圈內實際地呼吸著。如果這種樣式是夢幻且羅曼蒂克的情感事物的話，那應該會從過往生活中游離並消失吧！但是，久遠樣式的生活應該會反抗現代性的情感，可是到目前為止不是都沒有被批判嗎？或許有一種時代的想法是跳脫被這種樣式支配後才能形成一種新運動。然後，許多的修正是在第一次世界大戰後，而更大的修正則是在第二次世界大戰之後進行。這種戰後的樣式革命可說是被淹沒在「流行」這種淺薄的商業主義浪潮中吧！但是，只有先前提到不允許導入更超越世俗情感的樣式，並沒有隨波逐流而仍然呼吸著，這種樣式在帶有空間性質的場合，我認為應該可以將它置換成KATACHI這個用語。我想，無論是從現代到未來都會被它的精神和氣息連結著。

日本從西元500年前後開始到大約200年前為止，總共可分成三大階級：一是貴族階級，這包含了武士階級；另一個是商人階級，它存在於都市中心內；最後則是農民階級，農民是在地方形成聚落並分散著。在江戶時代中期（17世紀後半到18世紀）的貴族階級中，以精巧豪華技術著稱的工藝品存在於生活表面，這是為了炫耀他們的權威。此外，在商人的生活中第一次有「洗練」這種事物呼吸著，省略多餘而仍相當有活力地存在著的日常用品，然後在農村中，保留著樸素不精細，但卻很強韌並充滿味道的用具。

KATACHI就是分別從這三個領域留下來該被保留的東西。

KATACHI並非只有在物體世界而已，在動作中也可以看到它的存在。能劇在日本戲劇和舞蹈中是最古老的，單純到甚至可說是無

聊，然而它就是那麼嚴格。能劇比起文學性內容，更重要的是，嘗試著去切割它的動作時，就會發現經過計算的、令人讚嘆KATACHI的存在。此外，在屬於古老庶民舞蹈之一的京舞當中，動作雖然多少具有文學性質，但還是可以從中發現KATACHI。日本舞蹈隨著時代發展，然後愈大眾化就愈被抒情性所支配，它雖然失去了嚴格性，但是在歌舞伎的許多舞蹈動作當中，仍然可看見非常棒的樣式存在著。

這些舞蹈和音樂並沒有樂譜，是以前的師傅依口述長期訓練徒弟後留下的，這種訓練最重要的是MA（日文漢字「間」的發音）。MA擔任音樂一時停止後再接續時的彈簧任務，這個MA我把它看成是KATACHI的一種展現。我前面提到KATACHI具有一種神秘意味，就是因為它包含類似MA這種東西的因素。

日本的宗教從以前就分成神和佛兩部分，也就是神道和佛教。但是卻沒有像以前歐洲那樣的宗教戰爭，它們相當自然地並存到今天。我認為，KATACHI最早是由這兩個宗教的形式當中產生的，例如在建築方面，神道的柱子和門是用原木打磨並以自然方式呈現，但是佛教的柱子和門卻是漆成紅色、黑色、金色等色彩。而供奉神的器具是白色素燒且外形單純；但是供奉佛的器具卻有紋樣。神道有人類抒情性難以靠近的冷靜透徹之處；但佛教卻有收容人類柔弱的抒情性之處。我感覺「ZEN 禪」是在這個佛教中最接近神道的，它似乎拒絕人類的柔弱性，並且像是要將人類的煩惱置換成透明事物的樣子，所以那裡才會存在著類似空間般的精神世界。正因為這樣，我想，KATACHI可以說是從神道的樣式和禪的做法當中產生的。神道中素燒器具的外形是以原本樣貌和現代連結，而從試著將禪當中的茶道動作進行切割來看，也和蒙德里安的構成很相似。

像這樣，源自於宗教的KATACHI就在貴族、商人、農民的生活圈中以嚴格樣式的姿態長存至今。人類的智慧是有趣的，因為它不但將武士階級當成是生活樣式的意象中心，而且商人的喜好還不是洗練而是理性的呈現。再者，農民可說是以形態和具味道的質感來表現出樸素的信仰。然後，像日本徽章那樣用非常進步的計算進行分割的圖形，就成為武士族譜的象徵。接下來，隨著時代的進展，無論在商人家裡或農村倉庫的牆壁上，那種既單純又強烈的圖形表現就變成該戶人家的家紋。徽章完全融入日本人的生活，並且還以樣式的形態擁有永遠的生命，這雖然是最平面的，但它可以說是一種KATACHI。此外，像是供奉神明的酒壺容器等，它的杯子雖然是白色素燒的，但在形態上卻是無法動搖的單純。因此在藤原期（西元969到1077年前後）的瀨戶陶器工房中，在這種神明酒壺塗上米黃色釉藥並經過燒製後，它就變成大部分民眾的酒瓶。而在桃山期（西元1568到1598年前後），紅色的漆被塗在改採木材但形狀不變的瓶身，然後它就搖身一變成為豪華酒壺並被用在街頭巷尾的酒宴中。還有，因為杯子被做成平坦狀的，所以之後就將它放大而發展成家中的盤子或盆子等物品。這可說是樣式它強韌的生命力吧！就是這樣，它成為優良傳統而永久存在於我們的生活之中。

　我們日本設計師就在這種傳統當中繼承優質的遺產，所謂遺產指的就是KATACHI。但我們不能夠就這樣抱著慶幸，而且還是輕鬆的心情來依樣繼承，我覺得，拒絕並反抗遺產也是設計師良心的一種。因為如果將遺產照單全收的話，單這樣雖然可能成為一個優秀的設計師，但是我們不能只滿足可能性就好，或許挑戰可能性並追求不可能才是最重要的事。如此一來，不知道是幸或不幸，從這點出發的日本設計界才會將接受西洋樣式的精神當做是一種新運動。

前起龜倉、Herbert Bayer、Carl Orbach於世界設計會議研討會總會，1960年

這絕對不是在做無謂的事情，因為如果沒有這種反叛精神就不會了解地球的均衡，也不會對合理性和機能性來進行計算，有的只是繼承傳統，並緊緊抓著固執的職人氣質和內向性強烈的技術主義者不放而已。

　　我曾經在某演講中說過這樣的話：「傳統是我們日本設計師被賦予的問題之一。它對設計師而言雖然是重擔，但我們卻無法抗拒，我們有著分解我們傳統，並重新組合的義務」。

　　我認為這些話到今天還是正確的，所以對於KATACHI也應該要再

一次重新組合才對。或許，重新組合後的事物才是我所思考的「か
たち」（KATACHI）。在世界設計會議的第一天，我試著提出連日
本人都沒有掌握清楚的KATACHI問題，這是因為我想要思考在自己
國家中個人定位的關係。

對於KATACHI，我只想要依直覺，而不是用理論性或學問性來進
行思考，因此不但在學問性方面還有很多無法解決的部份，而且我
也相當清楚不接觸KATACHI實體的話，那也只不過是觸摸到表皮層
罷了。

但是像這種問題，比起學問性的解決，我還是比較喜歡直覺性的
來解決，因為我認為，這樣才能對KATACHI的世界性和風土性引出
更多的問題。然後在KATACHI和個性的對立之間，才多多少少可以
獲得到一些靈感。

感謝各位的聆聽。

於世界設計會議研討會總會「個性」中的演講，1960年5月12日
（《世界デザイン会議議事録》美術出版社，1961年）

金融界與設計師

　　對於設計，如果官員無知而政治家又不關心的話，那至少要讓金融界認識它比較好。就算知道設計和經營活動是一體的這件事，但實際上，金融界巨頭和設計師之間是沒有任何關連的。就算設計師是和經營者洽談，但最高也只不過是到宣傳課課長而已，說宣傳課課長是金融界那就很好笑了。在日本因設計Peace香菸包裝而出名的雷蒙洛威（Raymond Loewy）說過這麼一句名言：「要做好設計，首先要找社長。」但是，真正遇過社長又談過話的設計師到底有幾人呢？現在講到社長的話，連麵包店的老闆也是社長。洛威所說的社長至少是個大企業的社長，因為公司狀況不一樣，有些社長就像是神一般地存在，屬於社員的設計師不能進入社長室，頂多只能站在外面走廊。因為，能夠直接和社長說話的只有部長，對於以「我只和社長說話」為目標而努力的設計師，只能說他瘋了！

　　在這種情況下，1960年，日本設計中心成立。前些日子，設計評論家勝見勝從歐美旅行回來，他叱責我說：「龜桑，你真行喔！日本・設計・中心這個名字是你取的吧？在國外，所謂中心指的是政府機關，你很奸巧喔！」但是，這個名字並不是我取的，而是順著經濟評論家鈴木松夫的說話口吻來的。在成立設計中心的時候，說它是設計界所有問題的總複習也不為過，害怕丟掉工作的人、擔心隨波逐流的人、慌張到想要另創大型組織對抗的人⋯⋯雖然現在想起來有點像是雷聲大雨點小的感覺，但當時卻是讓人想笑也笑不

太出來的啼笑皆非。先前我還從某位女性那邊聽到：「我哥哥說，龜倉他死了比較好，只要他在我就沒辦法安穩過活。」這種話。

設計中心是以日本金融界巨頭和設計界的理想結合為宗旨而誕生的，山本為三郎、永野重雄、岩下文雄、神谷正太郎等人在金融界是壓也壓不住的代表性人物。因為是這些代表和設計師合作所成立的組織，然後要創造的是不輸外國的設計企業體，所以前面那些人會擔心是理所當然的。要成立設計中心這個想法是鈴木松夫提出來的，剛開始他向我徵詢的時候就OK沒有問題，鈴木說金融界若不動就不會有真正的日本設計，因為這不是我一人能夠做到的事，所以就把好友山城隆一拉了過來。那時仿照「沉睡森林中的美女」（即睡美人）這個名稱那樣稱呼山城為「勞動森林中的勞動王子」，因為他就像字面上所示的一般不停的工作。

還有一個重量級人物——原弘，也被我拉攏進來。現在想想，連原弘都動了，實在很不可思議，因為聚集的都是一匹狼中之狼，所以相當的累人。再加上，現在已出名的年輕設計師如田中一光、永井一正、宇野亞喜良、橫尾忠則、片山利弘、木村恆久、白井正治、植松國臣這些多少有點怪僻的人加入，而會長是山本為三郎。電通集團已經過世的吉田秀雄就很擔心地對我說：「龜桑，山本也是一個好事者。設計師就像小說家那樣，都是很隨意的人，集合這些人，公司開得起來嗎？」

上面提過的那些金融界巨頭再加上原弘、山城、我，這三個設計師首次並排坐在一起。我們沒辦法像平常那樣輕鬆，三個人都變得很僵硬，然後我實際感受到設計師都是很微小的。山本之後又以中心這個名字成立了三家公司，然後自稱「King of Center」，我在成

立後第三年因為比較任性而辭去專職工作成了自由人。今年二月，King of Center在睡夢中因為心肌梗塞而突然過世，而我有種巨星殞落的感覺。

（〈デザイン十話〉9，《每日新聞》1966年7月28日早報）

奧運會標誌

　　單純且直接地讓人感覺到日本和奧運，這雖然是很難的題目，但在不太過絞盡腦汁和想太多的情況下所創作出來的，就是下面的標誌。而想要表現的是日本的簡潔性、明快性和奧運的輕快動感，從這些著眼點所創作出來的奧運標誌，就具有整潔俐落和簡單樸素的單純性。

　　這個標誌可以直接做成海報，也可以運用在紀念章或胸花緞帶上，而且也能夠毫不勉強地用二種或三種色調顯示在電視螢光幕上吧！公事包或書籍封面的燙金也很合適。

　　文字是原弘選定的，這又是非常地恰當。

（《オリンピック組織委員会会報》第2號，1960年6月）

關於第2回的奧運會海報

延續第1回日本國旗標誌的海報〔60頁〕，我繼續被委託製作第2回的海報〔61頁〕。實際上，我沒有自信能夠做出可以凌駕第1回那種簡潔且強烈設計感的海報。所以我想，除了用相片創造出不同的迫力感來對抗之外，應該沒有其它方法了。相片我選定村越襄和早崎治這一個組合，因為我覺得除了他們，我想要的動態且具有設計感的相片應該沒人能拍得出來。我擬了三個提案：一個是起步瞬間或衝過終點線的瞬間；另一個是起跑發令員舉槍扣下板機的瞬間；然後再一個是將女子體操的優美姿態拍出設計感。我和村越、早崎兩人商量，他們以攝影師角度提出女子體操因為和外國人相比顯得腿短不具優勢，而起跑發令員則因為過於靜態，所以最後還是採用起跑點或終點這個提案。

村越想呈現的是逆光下的超現實主義攝影或運用鏡子產生不可思議的相片，但這樣一來恐怕會失去直接性的迫力感而變成在玩弄攝影技術，所以我還是希望從正面來構圖。最後的結果是，把焦點放在起步瞬間進行拍攝工作，關於這個攝影非凡的苦心，就請各位參照村越的原稿。拍好的相片大約有60張左右，但我中意的只有其中一張，它非常出色，我立刻挑出這一張，然後向村越提議在格放時盡量將人物放大，而他也贊成我的想法，於是就這麼決定了。因為是將相片左下角的一部份放大到海報那麼大，所以影像粒子相當粗，或許是這個粗糙粒子也成為產生迫力的理由之一。我把它和第

1回國旗標誌海報並排張貼列入計算，所以在文字編排方面費了相當大的苦心，而將國旗標誌完全分解後再加以構成的，就是這個編排設計。

將國旗標誌海報放在中間，然後左右各張貼上這張海報之後，就會產生出非常巨大的迫力感，或者是顛倒的話，那一樣會產生出具迫力感的影像。然後再加上第3回海報也是將太陽放在中間，左邊是貼第2回、右邊則是貼第3回海報的這種計畫，我想這絕對不是在浪費時間，連續海報的趣味性和迫力感在其它藝術裡是看不到的。所以將十張左右同樣是第2回海報並列的話，我想，那真的會產生出很有趣的效果。很可惜的，像這樣的空間在國內（日本）並沒有，但這張海報應該在那種地方才能夠發揮出真正的實力吧！

印刷是用我國（日本）首次B版全開的凹版彩色印刷。凸版印刷公司兩萬五千張，大日本印刷公司兩萬五千張，總計共印製了五萬張。凸版、大日本兩家公司以印刷技術進行著激烈競爭的印刷工作，因為很像奧運賽而有趣。至於哪一家佔上風呢？這就交給觀看的人們了。

<div align="right">（《デザイン》第34號，1962年7月）</div>

當奧運會海報第3作品結束
藝術總監的體會

完成並發表奧運會正式海報三部曲〔60～62頁〕之後，不知被眾多的新聞媒體質問了多少次，而我也不斷重複同樣的回答，問題大同小異，總是「耗費了什麼樣的苦心啊？」、「三部曲是一開始就有的企劃嗎？」、「似乎還有一張海報要做，有什麼樣的構想呢？」這三個。

對關於「耗費了什麼樣的苦心啊？」、「攝影的苦心請去問村越和早崎兩位」，然後有關「三部曲是一開始就有的企劃嗎？」我回答：「在做第二作時就變成這樣了。」至於「似乎還有一張海報……」我回答：「因為還沒有接到委託，所以構想什麼的都沒有，還沒決定要由誰來做。」然後最後我一定要補充一件事，就是，「奧運海報難度很高，目前為止做的這三張任誰看了都會浮現意象，然後會想，應該還會有更有趣的吧！但是在沒有人做任何作品的時候，如果被任命要做出奧運會正式海報的話，那會怎麼樣呢？而且奧運海報必須要讓任何人看一眼就了解才可以。例如從老婆婆到幼稚園的小孩子，再加上無論是運動員或企業高層都必須要有同感才行。還有，必須要跨越國境還能夠被理解，而且還必須要符合正式海報那種氣勢才行。對設計師來說，在這麼多條件限制下製作海報是非常困難的。」

德國某團體還有比利時的小學生寄信給我，但是收件人只寫ART

DIRECTOR YUSAKU KAMEKURA（藝術總監 龜倉雄策）這樣而已。我想，把信送來的郵差也會覺得很頭痛吧！除了這兩封之外，日本各地也都有人寄信來。當然，內容都是想要海報或幫一下忙之類的。某位24歲女性過度熱誠地來信寫道：「我非常想要那些海報，因為看到銀行櫥窗裡有，然後就有一股衝動想要夜裡拿石頭砸破玻璃偷它，所以趕快給我吧！」如果等到事情發生就嚴重了，所以就請組織委員會急速寄給她，不管刮風或下雨，總有幾十個人跑來組織委員會要海報，裡面的職員說：「很高興，但是又很傷腦筋耶！」

　　無論如何，完成三部曲後有一種好像安心但又寂寞的感覺，也深刻感受到海報那種任何人都明白和產生共鳴的設計難度。

　　在這個案子中，不但村越和早崎兩位拚命達成任務，我也有一種真正做到藝術總監工作的體會。藝術總監是無性格的，他總是賣弄標語和設計是事實也有很多這種情形，但是在第三作完成後，第一次，我感覺到藝術總監如果沒有明確個性的話，那他就無法做到真正的工作了。

<div align="right">（《デザイン》第49號，1963年7月）</div>

徽章的命運

我大概從二十三歲左右開始就被徽章吸引，那是從名取洋之助夫人（德國人）指出日本徽章美感的時候開始的。這有點不好意思，因為身為日本人卻對日本人的事不太注意，當被外國人指出來的時候，我才開始有「什麼！？」這種感覺並注意它。

徽章大約有5000個左右的樣式，雖然5000這個數字很容易說出口，但其實那是非常多的。因為形態很單純，所以我對全部樣式都能以完整姿態存在的這件事感到驚訝。我想，就因為是以單純方式焠鍊出來的「形狀」，所以在長久歷史中才能夠不被侵犯，而以完整的姿態傳承下來。

徽章一般認為是在平安時期前後誕生，一開始似乎是為了貴族玩樂而做的，那時候結婚的人並沒有住在同一屋簷下，太太在太太家，先生在先生家過個別生活。所以在「通婚制度」下，先生是往返於太太家的，這個用現代說法來說的話，應該可以說是自由‧性愛的時代。雖然並不清楚這個時代的平民生活，但貴族們卻是在傍晚坐著牛車往返於各個太太家，有時也有停在別人太太家的花花公子，還有只停在閨女家膽大又臉皮厚的男人。牛車發出吱吱嘎嘎的聲響並停在門前後，從正在灑水的瓠瓜花籬笆上伸出了白色戀歌的詩籤，收到的女傭看著牛車的絲質垂幕，那裡繡有蝴蝶或花朵一類的徽章。鳳蝶徽章是哪個地方的誰，而牡丹花徽章又是哪個源式的誰等等，像這樣，女傭立刻就知道是誰，這就是這種視覺性傳達的

徽章起源。

　　將金箔徽章鑲嵌在牛車上也很流行，無論是這種頹廢性、洗練性，或是比現在還先進的平安時代男女關係，之後就因為貴族階級的崩解和武士階級的抬頭而產生變化。從鎌倉時期前後開始，徽章就變成武士的擁有物，而從男女談情說愛的傳達物到變成爭鬥的傳達物這點相當有意思。然後從進入戰國時代，徽章就已經達到令人讚嘆的完成階段，在對戰的時候，徽章成為不可或缺的東西。士兵背後插上旗子打仗，在這面旗子上，被無懈可擊地單純化、洗練化，而且具有強烈男性造形的徽章就被當成是種榮耀顯示著，這種徽章非常美。將這麼美的徽章背在背後並不斷戰鬥的日本武士，我想，那是一種非常夢幻的存在。

　　豐臣秀吉的陣羽織（日本戰國時期流行的一種作戰衣物）是由染成大紅色的鹿皮做成，而背後就有一個大大的金色圓形，然後旁邊總有象徵總司令的千成瓢簞標誌，這真是完美的設計，就算是現在，它還是一個出色的通用造形。無論是金色的大圓形或千個瓢簞的造形，都是源自於徽章的發想和發展。到了江戶時代，徽章在元祿成熟期又回到男女玩樂中持續生存，那是因為藝妓會在衣服繡上她愛慕武士徽章的關係，武士也會和喜愛他的藝妓在同一部位一起繡上同樣的徽章，這稱為「比翼紋」，比翼紋和癡情男女在各自手腕上刺出對方名字的刺青是同樣的心理。這種情事在流行後，商人階級中敏感的人就開始仿效，之後，徽章就從貴族、武士、商人、農民依序深入並融入他們的生活當中。

　　談到徽章的主題，像花朵或蝴蝶這種浪漫圖樣屬於貴族階級，其代表是皇室的菊花。而像老鷹、馬、弓箭等戰爭性圖形屬於武士階級；剪刀、蠟燭、纏線板、鑰匙、金錢等和商業有關的則屬於商

家；然後像太陽、雪、閃電等和氣象有關的就屬於農民階級。我想，農民那種害怕收成不好的祈禱心情表現得相當明顯。

菊花徽章指的是天皇家的十六瓣菊花，格調很高，而且造形上也有很美的平衡性。它既不會過於複雜，也不會太單純，在程度上剛剛好。還有，稍微立體化後就能產生品格的也是這個十六瓣的菊花徽章。以這個菊花徽章為中心，最為極端單純的是「丸輪」徽章，它雖然只是一個圓圈圈而已，但這可以說是造形的極致吧！此外，它也具有哲學性和宗教性。在複雜的徽章方面有一個「五桔梗鶴」，它是以五隻鶴來形成花朵圖形，雖然鳥和花很浪漫，但在那之中也有著都會性的感覺而顯得美麗，它熱鬧性和甜美性兼具，不論怎麼看，似乎都可以看見江戶時代那種藝能世界。

這種日本徽章的優異價值現正成為歐美設計界的注目焦點。因此也有人在提倡徽章的近代化，但這些卻無法做到，為什麼呢？因為徽章在造形方面已經達到近代化的極致了！有一個問題，這些徽章為何無法成為近代產業或企業團體的象徵呢？武士階級在進入明治時代後就瓦解，而日本也開始朝工業革命後的近代化發展。在這個時候，造形也隨西洋思想的導入而被捲入西洋風潮的漩渦中，這是沒有辦法的事。我想，如果沒有這個漩渦，不但日本無法現代化，甚至連新企業都發展不了。因此徽章的實用化無望，而它也只能存在於家庭中，所以就被放在倉庫、牆壁、屋瓦、燈籠、碗等處當成是誇耀家族的事物。然後，僅有少數商家為了連結家族和買賣行為而利用徽章，例如在店門口的暖簾等。所以，我們雖然可以看見日本家屋和徽章組合的完美樣式與平衡性，但是在西洋風的家中卻因為感覺不協調而格格不入。

西式建築的公司是以近代產業為目的企業體，而那些企界體所

採用的終究是西洋風的商標。然後，近代企業體成長茁壯後就支配著現代社會，但以家族為傲的商家則因為不符合時代潮流而逐漸萎縮。然後，在機械化大量生產的製品上就標示著西洋風的標誌，而傳統手工生產的製品則標示著徽章，在這裡就有徽章發展的命運。

　　但是，徽章永遠是美的，永遠是新的。

　　我認為，將這種「新」自然地融入新企業是我們的責任，同時也是我們的重要課題。

<div align="right">（《日大新聞》1967年9月15日）</div>

關於商標的考察

　　這篇論文是我的著作《世界のトレードマークとシンボル》（世界的商標和標誌）內的序言和正文，到目前為止，我每十年都會出一本商標的書。第一次是在1956年由紐約Wittenborn出版社出的《世界のトレードマーク》（世界的商標），第二次是《世界のトレードマークとシンボル》（世界的商標和標誌），日本由河出書房，美國由Reinhold出版社，英國由Studio Vista出版社，德國由Otto Mayer出版社分別在1965年出版。這篇論文在前頭部分有時會出現「這本書」這個用語，要請各位了解這是指第二次的《世界のトレードマークとシンボル》（世界的商標和標誌），這本書中大部分是商標圖形，而論文則像這裡收錄的那樣的簡短。此外，會出現「十年前我的書」這個用語，這是指第一次的《世界のトレードマーク》（世界的商標）。

　　當本書要收錄這篇論文的時候，我曾經想要修改而回頭翻閱內容，但卻了解到這是不可能的事。為什麼呢？因為這兩本的「這本書」和「十年前我的書」用詞已經是這篇論文的重要骨幹，所以並沒有下筆修改的餘地。

1

　　無論哪個國家都有出版關於商標的書，但不論哪一本的構成方式

普遍都是從標誌的歷史和出現開始，然後再展開分類和研究資料，最後才以效果和應用做結束，但是在這裡，我不想沿用這種方式。

我在想，這本書是為誰而做的？那畢竟是為了設計師。或者，也有可能是為了企業經營者和各團體的負責人。然而，與其是設計師，不如是考量到經營者和團體負責人將這本書拿在手中時的效果而做的也說不定，為什麼呢？因為當這些人在翻閱這本書的時候，我有種他們似乎會展開到目前為止所沒有想到過的新世界的感覺。

所謂標誌和符號，任誰都會有一種那是在充滿威嚴場所中，經常的冷漠、滿足、不親切和無趣的印象。然而在這本書中，除了有標誌們像是和朋友聚在一起講悄悄話的情景之外，也會有像是舉行歡樂派對般熱鬧喧嘩的場面。有時，它看起來像是登對的戀人貼近吟誦著快樂的歌曲，還有在某些頁面中，應該也有扣人心弦的戲碼正在展開的樣子。

我為了要讓人們了解標誌和符號是擁有這麼豐富的表情，而寫下這本書。所以比起專門為設計師，我更是為專業以外的人，也就是不屬於標誌設計專業的人而做的；換句話說，編寫對象是那些想要請人幫忙設計標誌的人。此外，我也想讓和設計或標誌完全無緣的人知道一件事，那就是視覺傳達是會讓人想哼歌的愉快語言。

在現代的企業中，傳達工作〈Communication〉是經營技術上最重要的事物，這也正是現在的常識，配合銷售作戰，傳達的策略運用更是必要，這個策略的第一步就是企業意象。企業意象的基礎是從商標開始，這和要讓火車奔跑必須先鋪好鐵軌是同樣的道理，但不鋪鐵軌就突然要讓火車奔跑的企業家卻從來沒有少過。此外，就算有鐵軌但卻是沒有確實鋪設好，任誰看見都知道那既不安定又老舊，然而還執意地讓火車在上面奔馳的古老企業家們也不在少數。

標誌或符號是對社會大眾保證產品品質和誇耀企業規模與內容的重要手段，這是企業意象的原點。

　　「人臉比名字好記」這句話在說明標誌效果時經常被引用的。「大眾」這種不特定多數的人是不會注意和自己沒有直接關係的事物。所以要如何讓這些人的注意力朝向特定事物並植入企業意象？這是現代傳達技術的重點。

　　坦白地說，試著把這本書和我十年前的著書《世界のトレードマーク》（世界的商標）做一比較，我發覺標誌和符號設計並沒有顯著的進步。

　　這是我為了這本新書而看過從世界各地收集來的大量標誌和符號後的感想。我試著反問這是為什麼？結論有一個，就是商標或符號通常是創作者在極限下的濃縮產物。換句話說，如果把表現和內容緊逼到最後，那麼形態的單純化這種結晶作用就會到達臨界點。因此，人類的「智慧」在十年左右的時間裡，並沒有太多令人驚訝的變化。同時，商標和符號還具有必須要維持很長很久的生命特質，今天設計的符號明天就因為跟不上流行而不能用的話，那就頭大了！如果真是這樣，它就既不是標誌也不是符號，頂多就是週刊雜誌的插圖而已。商標以基本條件來說，它只要是必須維持「生命」的話，那十年左右就會褪色的造形就稱不上是真正的商標，所以和前一本書比較起來，當然就不會有本質上的差異。

　　既然沒有太大差異，那為什麼又要寫新書？因為這本書是我身為設計師除了在表現思想外，同時也是我這十年間的紀錄，紀錄是一件非常重要的事。我想，正因為擁有確實的紀錄才能夠讓下個時代的紀錄也可以存續，在這十年間的符號和標誌紀錄中，最有趣的莫過於經濟性和社會性的發展走向，因為這十年間產生了大量的標

誌。所謂「產生」，意思就是這期間成立了大量企業、團體，還有組織，進行了改組動作等。而類似符號和標誌這種「象徵」的大量誕生和變化，比起製作為數眾多的海報或手冊，實際上應該是在暗示著更重大且深刻的社會樣貌。我想，戰前社會是更為平靜的，激烈的經濟戰爭、喜新厭舊的社會大眾、每天生活逐漸變成瞬間化與表象化，如果說這些事也象徵著這十年間的紀錄的話，那會言過其實嗎？

2

1952年，在Paul Theobald出版社（芝加哥）刊行的《Seven designers look at trade mark design》裡面，Bernard Rudofsky發表了〈Notes on early Trade marks and related matters〉這篇優異的論文，以商標的歷史考察來說，這可能是最優秀的。常見的有關於標誌歷史的大部份論文中，我想可說幾乎都參考了Rudofsky的這篇論文。但是，其中大多忽略Rudofsky出色的哲學洞察力，而僅參考他歷史性研究資料，這是非常可惜的地方。就像在本書前頭說過的，我並不打算敘述標誌的歷史，但是無論如何都想了解商標歷史的讀者，那請務必閱讀前述Rudofsky的論文。

取而代之的，我是從喚起對商標和符號被賦予色彩後登場一事的注意為起源，因為這是現代史其中一頁的關係。原則上來說，標誌或符號如果不能以黑白來表現那就不好運用了。雖然那是基於印刷這種大量生產上的經濟性要求，但是在現代視覺環境中，賦予商標印象性色彩確實具有強力吸引大眾的效用，在塑造企業意象的標誌、追求造形的同時，獨自色彩的追尋其實就已經展開了。某企業

想要以青色和紅色來表現，或某企業因為主色是綠色，所以就提出貨車也要全部塗裝成綠色的要求，而這樣的情況當然也會作用在商標上。雖然在標誌中帶入色彩也是經濟性的一個難題，但卻因為想得到強烈的印象效果而正在實行中。最明顯的例子是Eric Nitzsche為通用動力（General Dynamics）公司做的標誌，在G和ID之間排列了8種不同的色彩。這麼多顏色，從信紙的表頭開始到所有文件為止全部都有印，看到這種情形的人絕對會驚訝。這單從經濟面來看，不只是荒繆，它或許也是一種浪費，但從設計至上這種觀點來看的話，這應該才是理想的意象創造動作吧！我想，這種極端美麗且戲劇性的符號標誌，是因為色彩而創出企業意象的極端案例，但同時也包含了許多問題。

此外，Saul Bass設計的Alcoa Aluminum的新標誌是組合青色和紅色而聞名於世，這個Alcoa標誌在重新設計前，也是用青色和紅色來表現。換句話說，以三角形為主體的青和紅色的色彩計畫，是企業的基本方針，而Saul Bass可以說是巧妙地讓這個基本方針擁有活力滿載的新生命感。這種「生命感」，如果不是健康地具備極為成熟的社會常識的設計師的話，那應該創造不出來的。

實際上，我是一個不太相信色彩理論的設計師，如果說色彩可以用理論來解決的話，那大概只有交通號誌一類的東西吧！我認為具有獨創、新鮮藝術性的色彩是屬於學問領域外的事物，是從一個人的微妙感性中產生出來的。所以藝術家的直覺性色彩講求的是與天俱來，然後才能打動人心吧！我在數十年前很愚昧地試著分析色彩天才保羅克利（Paul Klee）的畫作。然後再將那些色彩一個個地塗在20公分見方的紙上，只取其中一個來看的話，完全沒有克利的影子，有的只是青色、紅色或黃色而已。我試著將克利用過的色彩勉

強組合在一起並用在我的設計上，結果卻完全沒有他那種文學性和甜美性，甚至連新鮮、清澈的空氣感也都感受不到。

經驗豐富的設計師在看過這段之後或許會笑，但卻有色彩理論家在教類似的方法。只是，為什麼我要寫這些呢？那是因為我想指出標誌或符號的色彩層次一多就會變得難處理的關係。在今天，製版、印刷技術、機械的進步非常顯著。因此彩色相片的流行不單是相片材料的進步而已，它是和印刷技術的進步並行發展，所以在雜誌等媒體上可以輕易做到多色印刷，而在彩頁廣告的某個角落裡，商標也可以開始用色彩來展現自我主張。但是，像彩色相片那樣多種色彩的商標反而會變得不醒目，這點只要是專家應該都知道才對！因此，就會得到單純明快的色彩組合這種幾乎是常識性的結論，例如像是青／紅、青／黑、紅／黑、紅／綠、黑／黃這種兩色的色彩組合。如果是這樣的話，那麼「從天才藝術家的微妙感性中產生的色彩」就應該不用管它也可以，這符合初步的色彩理論，而且也確實是這樣吧！例如有兩個3公分見方的色塊，如果它只要做橫或直的排列的話，那這個問題就可以交給理論去解決。但是，商標設計是擁有多樣化表現的造形活動，對於這種多樣化造形，就算是單純的兩色組合，我還是要尋求設計師的天分。這是因為活的兩色和死的兩色在效果上大不相同，如果不是將戲劇性且強烈的印象烙印在觀看者眼中的兩色的話，那還不如用黑白就好了。

在本書中，除了企業商標和團體象徵標誌外，也收錄了像廣告這種促進銷售用的符號、記號、標語等。例如Giovanni Pintori為Olivetti製品所設計的就屬這一類了。那是專為Olivetti的各種計算機和打字機設計專屬符號或記號，來加強印象的方法。其中使用了相當多的色彩，這在做雜誌廣告或海報設計的時候擔負了重要角色。

我想，說這些符號或記號傳達給人們Olivetti的企業意象一點也不為過，那是相當明快的色彩構成，也可說藝術家Pintori的個性反而塑造出Olivetti的意象。

給人看黑色指紋並不會有不可思議的感覺，但如果是紅色指紋的話，那會產生一種像是屍體或其它類的不舒服感覺。在情書上寄給對方紅色唇印似乎很常見，但說是紅色的口紅，那也有程度之分，除了浪漫的甜美紅色之外，也還有具有催情作用的大紅色，每個人的唇形似乎和指紋一樣都不相同的樣子。這雖然像是某人的商標，但塗上口紅之後，應該還可以展現出那位女性的教養、性格以及當時的心理狀態才對。或許，企業意象中的色彩問題和女性口紅是共通的也說不定。

3

在十年前的《世界のトレードマーク》（世界的商標）書中，我做了以下的敘述。

「一但決定並採用的商標，很多人會認為應該永久不變才對，但是三十年前的標誌到現在還能夠靠著新鮮感接近大眾的例子，我想沒有。所謂的設計，雖然在時代感覺良好時會散發光彩，但是一旦褪下光環就會變鈍。因此，商標和時代脫節就違反了它本來的使命，在這種情況下，很多人把三十年前的標誌想成和國旗一樣神聖嚴肅，而且還得意洋洋地不做改變，對於這種想法我感到驚訝！這是因為他們認為標誌是企業和團體的歷史象徵，然後將它和國旗擺在一起思考的因素吧！」

就算經過十年到了今天，我說過的話不但沒錯也沒變老舊。而

且實際上令人訝異的事實是，今天還可以找到很多相同的例子。我在這本書前頭也談過「在老舊鐵軌上讓新火車奔馳的企業家」到現在還相當多，改變商標確實需要勇氣，因為那是要將經年累月大量投資做銷售的標誌拿掉……，但是很意外的，會想著銷售一事的就只有企業家而已。我常常說，每過個幾年就要對標誌注射荷爾蒙，也就是說，這是商標配合時代並以一種不醒目方式注射而回春的方法，這不會讓大眾產生疑惑念頭，而且還能夠用極小的衝擊來再次回復成出色的標誌。以這種方式獲得成功的有Paul Rand為西屋家電（Westinghouse）設計的案例，這可說是令人讚嘆的實例也不為過。試著把以前和現在的兩個標誌作一比較，那其中不但有形象的關連性，而且還可以感受到新標誌的新鮮性也顯示出社會的進步程度，特別值得記錄的是，西屋家電在更新標誌的同時，也更新了標準字。在這個成功案例當中，除了設計師的天份，同時，我們還不得不認同經營首腦的睿智和決斷能力。

　　大約在兩年前，位於大阪的製藥企業曾經找我談有關改變標誌的案子。那是一家叫做大日本製藥的公司，他們從80年前就開始用「〇」內有P這個字的標誌，這次是想要讓這個標誌回復活力，四名優秀的設計師以競圖的形式競爭，而我對社長做了以下的說明。

　　改變商標有兩種方法：一個是下定決心徹底改變；另一個是微幅更新。以下定決心徹底改變的情況來說，應該要做到從前的形象完全不保留，並給人一種新公司般的印象。而做微幅更新的話，有可能是專家以外的人都不會太在意，然後要給一般大眾感受到似乎有種新的這種感覺。在徹底改變的方案中，除了宣傳之外，連看板、霓虹燈、包裝等都必須火速改變，因此所需費用將會非常龐大。

　　可是微幅更新的方案，則會花上比較長的一段時間，例如等包裝

存貨用完後，在印新的時候才把新標誌放上去，或者是等看板老舊要換新的時候再把新標誌加上去就好了。計畫性地用二年左右的時間進行的話，這麼多的改變應該用較少的花費就可以做到，在這麼說明後，社長採用的是我微幅更新的提案。

因為商標有一些改變就認為公司會煥然一新這種想法是錯誤的，而在更新標誌的同時也要確立新設計政策且一定要執行，這兩件事我也一併作了說明，如此一來，才能接著製作標準字並決定包裝設計的基本形式。當然，新標誌在包裝設計上要佔有最重要的部份，順帶一提的是，這個包裝獲得1964年度包裝設計展的最高賞。

這是我身旁的一個小實例。或許有人會說這已經是理所當然的事也說不定。但實際上，這種理所當然的事並沒有很多，這讓人很訝異。從我的經驗來看，在委託設計師完成新標誌後，企業雖然會因此有種煥然一新的感覺，但是在那之後卻棄之不顧了，在這種情形下，商標當然也無法生存下去。然後，無論怎麼說明前面所說的事情的重要性，設計政策和標誌相互融合並提升優異效果的案例卻可說是寥寥無幾。

Paul Rand是少數能夠策劃大規模設計政策的設計師。無論是IBM或Westinghouse，都不得不讓人感受到他的才能之高。設計商標和標準字是建立設計政策的第一步工作，關於Paul Rand的作品因為太優秀而非常出名的這一點，已經不需要由我來敘述，他的作品具有「超時間性」的強度和美感，同時也具有彈性。彈性這個用語聽起來或許有些奇妙，這是指無論在任何場合或場所，因為有這個商標的存在而讓設計格調完美展現一事。

有趣的標誌設計相當多，像是會引人注意或逗人笑的創意、絕佳和嶄新的造形……等。但是，該商標不具彈性卻常成為問題，雖然

有趣但很難運用。例如在建築物上不夠顯眼或無法做成霓虹燈，從遠處觀看難以辨別，說它有趣，但如果个是它的設計者就無法運用自如，這些都是沒有彈性和過於狹隘的關係。優秀的標誌必須是任誰去使用都會活力十足，它必須無排他性且擁有調和的強度和美感才對。

<div align="center">4</div>

　　商標或符號通常被認為必須要展顯出該企業體的內容和規模才行。這是與企業形象有最直接關係的意見，我們絕對不可以忽視它。如果家電製品和巧克力食品和煉鐵企業的標誌有同樣印象話，那就麻煩了！巧克力食品企業想要的是該如何表現出巧克力的甜美性和華麗性；而煉鐵企業需要的則是強烈的重量感。此外，航空公司的標誌裡大多具有鳥、翅膀、箭等等，這是理所當然的。在各國的航空公司中，以鳥來表現的有九家，翅膀的有四家，箭的也有四家。換句話說，如果追求的是單純且明確的意象的話，那會變成這樣是必然的。

　　我在1964年拜訪位於米蘭的Max Huber的工房時，他創作了一個奇妙且不安定的半圓形，然後在那底部巧妙且印象性地置入besana這組文字。我注意到那不安定的外形而請教Huber，他回答那是點心的形狀。besana的點心是以這個外形出名的，他說在看見這個外形後，義大利人就立刻會浮現出印象，所以才會組合這個點心的剪影和文字，來創作出具魅力的商標。然後這個商標，就從包裝紙開始到紙盒、貨車為止都可以看見，這是標誌和設計政策腳步相當一致的案例。

接下來要介紹一個容易理解且非常出色，也是我經常思考的例子。就是在瑞士巴塞爾的Karl Gerstner和Gredinger+Kutter合作下所做的Christian Holtzepfuel家具公司的符號標誌。那是一家系統家具公司，這個標誌只用簡單造形就將系統家具的意象說明得非常清楚。H這個字被設計成具有系統的印象，有趣的是在縱向方面同時有細長和平坦的造形，就算有這麼多變化，但是卻絲毫無損標誌的意象，無論是在雜誌廣告或手冊上，這個標誌都能夠伸縮自如的運用並給觀看者一種強烈的印象。

商標必須表現出容易理解的企業體內容，這在販售上確實也是一件重要的事。然後在此同時，如果還夠表現出企業的規模和格調那就更好了。

個人設計工作室和能夠牽動國家經濟的大型煉鋼企業，如果這兩者擁有同樣表現的符號就頭痛了。再者，如果中小企業或小商店的商標和大型電器製造商具有相同印象的設計，那還是會讓人很傷腦筋。因此就很希望能夠做到可以透露出規模和歷史的設計，雖然說是要表現出歷史，但那並不是古典的氣息，而是希望要有那樣的品格的意思。

好，就決定採用這個具有品格的優秀商標，它是一個不但可以給人印象，而且也可以輕鬆吸引人的設計。但是，這個商標就這樣放在社長室桌上，或者只用在股票證券的中央，這種例子還是非常多。商標需要強力烙印在大眾的腦海裡，因為這是塑造企業形象最有效的方法。必須要知道，商標對社會大眾會因為心理性反射而產生絕大作用，所謂大型企業、優質企業、嶄新企業、值得信賴的企業這些，會依商標設計的品質而心理性地灌輸給社會大眾。當然，單靠一個商標是不會產生這麼大的形象賦予力，但優質的設計會因

出色的設計政策，而讓位於商品一角的小標誌，將各種意象烙印在大眾的腦海裡。商標它無論是生是死，都需要依靠設計政策周詳且優異的策略方針，在這個政策下，被加在商品上的商標才能夠將大型的企業、進步的企業、值得信賴的企業這種企業形象烙印在大眾的心裡。

關於符號和標誌是如何對人們的心理性反射產生作用這點，我在十年前的書中作了以下敘述。

「共產黨的象徵是鐵槌和鐮刀，這在信奉共產主義者眼中看來是強烈的希望。可是，如果是反共產主義者的話，那就是掠奪自由的恐怖象徵。我想，那或許是不知道甚麼時候會從空中飛下來砍自己的頭吧！」

這個例子雖然單純卻很容易理解，和這個相同的，商標所產生的形象會給人一種對商品是否信任的意念，只要一看到那個商品的商標，就產生對它品質的信賴感是非常重要的。因為小小的一個兩公分見方的標誌是大冰箱的品質保證，所以它的力量可以說是神祕的，因此只要優異的企業形象可以被塑造出來的話，那麼，那個小小的商標就會像巨人般散發出光芒。

5

不同的民族和國家在語言和習慣上也不盡不同，而習慣和語言的不同是人類最大的不幸。語言的不同造成文字的差異，它不但大大地阻撓文化交流，也讓國與國之間的理解、人和人之間的意志傳達無法順利達成。所以不是像文字那種「讀」的傳達，而是當「看」的傳達普及後，或許可以避免某些程度的不幸。

聯合國教科文組織（UNESCO）就是在這種想法下制定交通號誌的國際規格，因為文字隔閡的關係，使得「不認識」標識板上文字而喪失性命的事件多有所聞，雖然標識板的國際規格可以保護性命，但我們不能忽略它跨越國境讓人們得以順利交流的意圖。

第十八屆東京奧運群聚了許多語言不同的民族，為求能夠順利引導這些人所以採用了「看的語言」，在勝見勝的指揮下，十一位優秀設計師在研究過後所設計的「看的語言」大致上是成功的。但這些符號也是有可理解和難以理解的部分，這可以讓人感受到視覺性語言的宿命。換句話說，視覺性「傳達語言」的可理解範圍非常狹隘，原因則包括民族習慣的不同和文化、文明程度的不均等。

聯合國教科文組織為了促進世界交流而建議人們到不同國家旅行，但問題終究還是出在語言。所以才會想要以世人常識為基準來製作符號，然後在最原始的必要條件場所，像是睡覺、吃飯、搭車的地方用「看」來進行傳達，而在這種情形下，勢必也會遇到和東京奧運同樣的狀況。

蘇聯革命當時有非常多的文盲。因此，那時的政府在牆壁上張貼啟蒙宣傳品時就是採用「看」這個方式，這種方式雖然運用了圖表和記號，但那只是為了要易於理解和帶給人一種新鮮印象而使用，現在無論哪個國家在艱難的統計方面都採用「看」這個方式，這是因為它能夠具體且快速被理解的關係。所以在像是統計那樣的數學或人類感情以外的事物中，視覺性語言是一種理想方式，但問題是，如果要傳達數學或科學以外的人類意志時，它的表現範圍就相對顯得狹隘了。

雖然是這樣，但是也不能中止以「視覺性語言」來傳達人類感情的工作，而為了做好這個工作，我想，目前已經來到設計師可以對

社會有直接貢獻的時期。設計師應該要和社會學者和心理學者合作進行「視覺性語言」的製作才對，因為完成了世界共通的符號和標誌，所以可以保護過路人的性命和從孤獨感中拯救旅行者，這是一件非常了不起的事。說得誇張一點，設計師可以對人類有所貢獻的時代已經來臨了。

<div align="right">

（原文出處《世界のトレードマークとシンボル》河出書房，1965年／
補充修訂《離陸著陸》美術出版社，1972年）

</div>

日宣美始末記

屈辱感

他們突然衝進來。

用的是戴安全帽遮臉的姿態。

那是十二、三人的集團。雖然他們口中大吼大叫著，但卻不知道在叫些什麼，我進入涉谷女中日宣美評審會場，是在早上剛過十點的時候，那時幾乎所有評審委員都已經到齊，並在台階式的坐席上就定位。在入口處，事務局的唐木田美和子飛奔過來。

「老師，『粉碎共鬥』的學生衝進來了……」

那是之前將「粉碎日宣美！」傳單貼在街上的那一夥人嗎？我在就定位的同時眺望了一下，這一來連自己都開始生氣了！然後我看了一下評審委員，因為突然發生這種大家完全沒經歷過的事件，所以臉上呈現的是一種難以形容的既困惑又意外且毫無防備的表情。

手裡拿著無線電通話器的男生好像在跟外面連絡，這暗示著有很多學生在外面待命，這時如果合眾人之力應該可以簡單將那十二、三人趕出去。當時在場的日宣美會員應該有三十人以上，可是因為在意外面的人數多寡而沒有出手。

拿著麥克風的男生用學生運動的演說聲調高喊：

「我們要粉碎已經權力機構化的日宣美！日宣美展的評審動作即刻停止！」

註：日本1960年代學運時期，學生們在各大學組織結成各派「共鬥」，從反對學費過度高漲、質疑文憑販賣、還有學生會的自治權以及教育體制官僚化等諸多問題開始。而最有名的是激進主張「大學解體」、「自我否定」的日大和東大。抗爭的學生們與機動隊，經常對峙上演路障、暴力棍及丟火瓶的火爆場面。

「我們要評審委員回答我們每個人的問題！」

我愈來愈生氣，憑什麼非要我們回答那些毫無關係學生的問題？

我大聲斥責：

「你們是什麼啊！和日宣美一點關係也沒有！日宣美只是一般社會人士的團體，和學校和教育沒有任何關係。這不是學校的暴動！不要妨礙我們，出去！」我因為愈來愈火大，所以聲音應該是難以想像的大。

然後他們齊聲大唱「Nonsense!!」。其中也混雜著女孩子的聲音，然後他們每個人就衝著我大罵。

還聽到「禿頭你說什麼！你太保守了！」這樣的聲音。等到我稍微平復再仔細瞧瞧，裡面好像也有兩、三個女生的樣子。其中一個眉目還滿清秀的，因為臉被遮住，所以或許是這樣讓她看起來格外顯眼。但是，就是她最激動。

那群人叫出每一個評審委員的名字，然後用有點嚴厲的用語開始質問，那都是一些抽象且難以捉摸的問題。有一位被點到名然後拚命思索並回答的中年評審委員，看起來就像是被小孩子欺負的爸爸一樣。爸爸儘管有點羞怯，或許還是希望平安無脫困，在還沒有理解問題就拼命回答後，就是招來一陣「胡說八道！你什麼都不懂！我們不是在問這個！」的起鬨嘲笑，光看臉色就知道同為評審委員的同伴看到他被辱罵都感到憤怒和有種屈辱感。這時候，學生的人數也增加到超過四十人了。

煽動的報應

在那之後，日宣美的中央委員會就是一連串的會議、會議。因為

不想再被「粉碎共鬥」妨礙而變換場地開會，並且早就打消了展覽會的念頭，那是因為這件事也被新聞大肆報導，而造成長年提供會場的京王百貨以「學生如果在會場吵鬧會影響其他來賓⋯⋯」這個理由回絕租借場地的關係。如此一來，最大的問題是超過3500件的投稿作品該怎麼辦才好？是要繼續評選嗎？還是依學生的要求中止呢？不，比起這些，日宣美究竟有沒有繼續留存下去的價值？像這樣的議題總是搖擺不定。

委員會中的委員意見每次都不一樣，雖然我了解大家都不知道怎麼辦比較好，但困擾的除了這個之外，還有就是大家沒有明確的信念。剛開始是為了要如何因應「粉碎共鬥」的意見為主，但之後就漸漸走到各委員間意見相左的這條死胡同裡了。

最後的結果演變成要詢問日宣美全體會員的意見，於是非常臨時總會在評審會場的涉谷女中召開，在8月5號當天下午5點左右，會員們面帶緊張的神情陸續到來。

學生方面提出了「總會是公開性質的，讓我們共鬥進去！」這樣的要求。但前一天因為「和你們沒有關係，這是日宣美的問題！」而發生了爭執，是氣到無法克制了嗎？他們進行了大規模的示威遊行，大概在6點左右，會員幾乎都到齊了，這是日宣美創立以來最高的出席率。在總會快要開始討論事宜的時候，他們挽著胳臂胳膊不斷重複高喊：

「日宣！粉碎！爭鬥！勝利！」

然後用蛇行方式行進來提高氣勢，那些聲音在會場內聽起來就像海浪那樣，普通會員因為是第一次經歷到這種事，所以在那一瞬間都緊握著手。

然後，想闖進會場的學生和守在入口樓梯處的日宣美年輕會員開

始了激烈攻防，他們大聲怒吼，並處在激動狀態。不久之後，學生那邊開始丟小石頭還打中某個會員的嘴部，血流如注的他被搬進會場，斷了兩顆門牙。直到這時候，會員們才驚覺到事態的嚴重。

在議長指定下，被點名的評審委員報告了事件情況。但這僅僅是報告而已，並沒有辦法聽到身為評審委員的意見，我雖然等著報告，但議會就在沒有點到我的情形下持續進行著。最後，我忍耐不住要求發言。

「以安全帽遮住臉，然後用審判的形式屈辱我們，就像是許多毒蛇捲著身體包圍我們的感覺。我認為，我們必須透過我們的手來守護日宣美才對。因此，展覽會不管用哪一種形式都要舉辦，在社會責任方面，評審也必須繼續進行下去，就算萬一日宣美要解散，那也不該是因為從學生們的手中而解散的，而是以我們自己的手來做才對！」

我的發言獲得絕大部分會員的拍手贊同並做成決議。可是，沒想到這個發言卻在之後讓人十分不愉快，那是因為在日宣美中所謂知性派的人提出「因為學生有他們自己的理論，所以這是思想性的問題，我們必須趁這個機會讓日宣美的性格和存在性更明確化才對。之後才是決定審查該不該繼續下去」這樣的意見。特別是代表性人物杉浦康平要求發言的時候，會場內頓時鴉雀無聲。杉浦說：

「在發生緊急事態的情形下，雖然因為龜倉的發言而在瞬間決定了兩件事，但是大家是用怎樣的態度去承受學生提出的五個項目？我抱持著相當的疑問。……我想，現在用這種輕率的方式是無法應付學生這種精力旺盛的行動。會員們應該要擁有自己明確的理論才行！」這樣一來，似乎我愈錯愈大了。用的好像不是理論，而只是

『浪花節』的情感而已。換句話說，我似乎是一個跟不上時代的渾蛋！不只這樣而已，接下來還繼續追擊。

「我雖然來遲了，但是當我聽到評審要繼續下去這個決議時，我一陣錯愕！在現在這種情形下，有什麼理由可以繼續評審？我認為不要比較好！」這是草刈的發言。我的心境在這時候非常憤怒！在決定如此重大議題的時候，草刈他為什麼遲到？特別是在仔細瞭解事態嚴重的程度後，幾乎所有會員都能夠準時前來的情形下。

我愈來愈鬱卒，但是讓自己陷入這種厭惡處境的還不只是這樣而已，因為我得知有人在背後說：

「這麼簡單就被煽動的話，那就太瞧不起人了。」這種壞話。

粉碎共鬥的主張

在總會開過後，中央委員會又召開了好幾次會議。場所總是在改變，而且委員們也逐漸失去了自信。但是和這些比較起來，工作變得完全無法著手進行，倦怠感也愈來愈重，最後開始變得有些神經質了。

在這裡，讓我們來看看粉碎共鬥的主張之一，以下是從佐野寬的〈紛爭經過〉記錄中摘要出來的。

「世界設計會議於1960年在東京舉行。在其宣言裡——即將到來的時代為了確立人類具權威性的生活，我們確認了需要有一種比現代更為強烈的創造性活動，而我們設計師所被賦予的，下一個就是對時代須肩負重責大任的自覺——

九年前的世界設計會議對我們設計師來說具有非常重大的意義。

註：浪花節又稱浪曲，是日本的一種說唱歌曲，內容多是關於市井小民的義理人情。

對設計師而言，必須對人類社會負責的自覺與確認個人力量的這種思維，正是舉起了雄壯的理想之炬，應該有無數年輕人對這種理想充滿憧憬並以此為志才對。

在平面設計領域中，要實踐世界設計會議所確認理想的母體應該是日宣美。此外，日宣美本身也應該要透過設計活動對社會進步有所貢獻才對。

然而，在世界設計會議之後的九年，日宣美到目前為止實際做了些什麼？」

接下來還是他們的主張，但從這裡開始很有意思，希望各位仔細地看下去。

「感覺上就是對反戰從未認真思考過的人所描繪出的反戰海報，還有從未看過的戲劇海報，從未閱讀過，甚至連看都看不懂的書籍海報。

像這種東西每年都有數千件來投稿、評審、得獎。我們在想，這樣的行為到底會獲得什麼？

實際上，對反戰運動沒有任何貢獻的反戰海報創作者，對反戰並沒有興趣。他們的目的是入選，運氣好的話還會得獎並成為會員。對於創造出這種投稿群的情況，日宣美有感到責任嗎？沒有吧！」

真的就是這樣，我完全贊同。特別是在炫耀思想性的會員投稿作品裡，這種情形很多，任誰看到都會覺得那是有錢人在反對越戰和做了厚顏無恥的事，那些人雖然不是共鬥的學生，但讓人覺得很不舒服。接下來還是共鬥學生的主張，總之，就簡單地描寫一下吧！

「造成社會對非屬於日宣美會員就不認同他可以獨當一面這種現實狀態的是日宣美，日宣美是為了資本和企業而存在的『花瓶』職人。也就是說，如果它只不過是一個受雇用的技術者集團的話，那就對社會做出明確的宣言吧！如此一來，依存在現有體制下的日宣美這個集團就一定要被粉碎！」

說得簡單一點，從頭到尾都類似上面這種論述，他們找到了最現實的問題點，那同時也是日宣美最痛苦的地方。我對這種意見不只沒有話說還舉雙手贊成，而且同樣的事也在雜誌上寫過很多次。

雖然是這樣，但這不是說他們就可以在那時大喊粉碎日宣美並衝進評審會場，而且他們也沒有任何解散日宣美的權力。他們太自我了，只是任性堅持自己的主張而已，日宣美不是一個思想團體，也不是像世界設計會議東京宣言中那樣具有崇高理想主義的集團。它真的很脆弱，就是他們口中的資本家的「花瓶」職人集團，如果沒有人和人之間相互吸引的話，那它不過就是微小的小市民而已。

會變得神經質不就是理所當然的嗎？

資本家的「花瓶」職人

時間宛如學生運動的黃金時期，各個學校都處在紛爭中。每天的新聞就是大肆報導學生和鎮暴警察的拉扯，然後學生運動者就像英雄或明星般成為媒體寵兒，再加上搭便車，也有一些文化人煽動這一小撮托洛斯基主義者以便搭上新聞媒體的順風車，像這樣的文化人真是令人作噁、裝模作樣的典型小資本階級份子……。

我想，是不是就因為處在這樣的時代，所以學生把日宣美和學校

給混為一談了。而日宣美的部分會員，也趁這個機會不斷主張要改善它的體質。可是，充其量只是資本家花瓶職人的設計師，明明就是沒有思想性，但委員會卻變成有如思想團體裡內部紛爭的狀態。漸漸地，相互間的情感開始對立，直到一籌莫展為止。

　　印象最深刻的是在似乎理解學生運動的思想家設計師們的艱深用語歪理下，日宣美創立當時的設計師感到一陣困惑並且失去自信、坐立不安的狀態。我想，或許這樣的姿態才是真誠且認真的，不需要被現在的學生想得太美好，也不需要讓人看起來很酷，更沒有必要去炫耀知性。反正，我們是平凡的設計師嘛！……。

　　那時伊藤憲治說：

　　「我挺起胸膛帶著驕傲，花瓶職人也沒關係。」

　　這太了不起了！

萬事休矣

　　抱著3500件的投稿作品該怎麼辦呢？

　　「在社會責任方面，展覽會不論用哪種形式都必須要舉行。因此審查也必須要繼續下去。」

　　這是我打從一開始的信念和論點，是最簡單明瞭的意見。並非是學生正不正確的問題，日宣美如果不完成原則性的社會責任的話，那就太對不起大家了，就是如此而已！因為是非常單純的意見，所以好像被思想家設計師一方當作是笨蛋的樣子，無論開幾次會就是重覆著「解散」、「中央委員總辭」、「審查中止」。

　　終於好不容易──

　　「無論如何，審查要確實繼續下去，等到將投稿作品交還後，

現在的中央委員就會總辭，然後再由下屆中央委員親手來做解散決議。」這獲得了大多數人的贊同。

那麼，審查要如何進行呢？這有技術上的問題。要怎樣才能巧妙穿越共鬥的警戒網，並安全將作品搬運出來呢？就算搬出來後要審查了，他們也一定會來鬧場搗亂吧！這次說不定連作品都會被破壞得亂七八糟。

「如此一來，龜倉你說的社會責任不就變成一坨屎了。不如將作品連同已收取的展出費寄回去，這樣不是比較安全嗎？」這樣的意見比較多。但是，事務局長板橋義夫卻說：

「不行！說到展出費，那些錢都已經全用在這次的騷動上了。」

所謂萬事休矣，就是這件事！

那麼，審查除了硬幹之外就沒有其它的路可走了。但是，審查會場呢？恐怕沒有場地會出借吧！現在只是要開會而已，和電通的會議室交涉的結果就是被拒絕；試著和日通的品川倉庫交涉審查場地，結果也一樣。大家都警戒著學生的襲擊，這時委員會觸礁了！然後，大多數的意見就又傾向中止審查、將日宣美解散比較好。

甚至連「展出費不用還也沒關係吧！因為展出費又不是審查費……」的這種意見都被提出來了。

這時，我腦裡閃過了一個想法。

或許……

可能……

「可以的話我想到一個地方，但很難說那是一個能夠安全進行審查的場所。如果可以找到那個地方的話，那審查是否要繼續？」

在地獄遇見佛

我腦裡閃過的是，只能拜託那個人試試看了。

那個人就是曾經委託我兩、三次工作的書法家矢荻春惠。她雖然是一位難得一見的美女，並且以中堅書法家出名，但是實際上，她同時也是矢荻運輸這家大貨運公司的老闆。拜託她的話，我想只要用一、兩個倉庫就可以了吧！可是，問題是學生的襲擊，她或許會擔心這件事。但不能再磨蹭了，我打電話給她並說明了事情的緣由、日宣美的立場和委員會的苦惱，無論如何我們就是需要審查會場，而且是不能讓學生們闖進來的地方。

「因為問題重點在於學生，所以或許會給妳造成困擾。如果覺得有危險的話，那麼拒絕也沒有關係。」

然後她立刻說：

「不，沒有關係。因為有困難時大家要互相幫忙，我和公司內部相關人員討論後會找看看，明天早上再給你回覆。」

隔天矢荻就打電話到我的事務所來。那時我想，可能行不通吧！

「似乎有適合的地方喔！……無論如何請先到現場看看吧。我會請人說明的……」我想，所謂在地獄遇見佛就是這樣子，真的非常感謝她。

很快地，委員會又再度召開。我說會場由我負責準備請大家不用擔心後，就獲得委員們的首肯，但是有一個條件，就是我要求要有兩名助手。

在眾人當中我選了佐野寬和寺門保夫這兩人。那是因為他們總是很沉穩，不會感情用事，而且判斷也很公正，之後我們三人就幾乎

每天都在我事務所內進行推演。無論如何，我請他們兩個先去準備作為審查會場的倉庫勘查一下。傍晚他們回來報告：

「很不錯的地方，正符合我們的理想，它是沿著隅田川的倉庫，出入口只有一個而已。請先看一下地圖，進入這個入口處的門之後有很多倉庫排列在一起。我們借的是最後那一列、最裡面的地方，大門在萬一的情況下可以立刻關上，就算學生爬過門衝進來，會因為離審查會場還有一段距離，所以還能夠利用時間進行防禦。會場的門從內側確實關上的話，作品就不會有危險了。」

在矢荻的擔保下，我們借了日通的隅田川倉庫。

大卡車群登場

問題是要怎樣將3500件這麼龐大數量的作品，安全地搬進隅田川的倉庫中？

依照佐野和寺門的報告，共鬥團體他們仍舊在涉谷女中的周圍持續監視著，這在搬運時可能會造成妨礙，而為了防止火災的發生，作品是由保全公司派警衛看守著，加上日宣美也動員很多年輕人進行戒備。搬運的時候，日通那邊也儘可能調派工人到場迅速敏捷地搬入卡車內，但是就算安全搬進卡車出發了，共鬥他們當然也會尾隨跟蹤，而且一旦抵達審查會場的倉庫，他們應該還會闖入。這次或許連作品都會遭到破壞吧！所以不管怎麼做，就是得要在途中甩掉他們才行。

「對了！那就先讓卡車群開進像日通的品川倉庫那種地方。只要是日通的倉庫的話，應該可以讓一百台左右的卡車在裡面跑來跑去。然後讓它們混在其他卡車裡在倉庫內跑一段時間後，再若無其

事地出門就可以了。這樣一來，就應該不會知道是哪些卡車。」這是我們三人一致的意見，剩下的就是行動而已，我讓佐野在年輕會員中挑選看起來特別有骨氣的人，然後就拜託他們動員。

以下向佐野借他的紀錄。

「8月10日早上8點，前往的前一天，好不容易才找到的南千住日通倉庫，進行3500件作品的遷移。被緊急召集的12名會員7點在涉谷女中集合，我們伸長脖子等著7點半就該到的日通卡車，但他們卻比預定時間晚了30鐘才到達。六噸六台、四噸一台，再加上載人的兩噸車一台，那真的可以說是大卡車群。為了能快速搬運，工人的數目也有30人以上，還有預防萬一而安排的保全人員12名，我們在準備了數台車輛進行監視的共鬥眼前開始進行搬移作業。」

質問自己的苦惱

寫到這裡，為了要更加忠實描述這個事件，所以我請佐野寬和後藤一之來我事務所。我們一邊慢騰騰地喝著威士忌一邊聊，後藤是當時年輕人活動的中心人物。首先他說：

「現在想起那時候的事，總覺得有些不安，不知道為什麼，就是有這種感覺而已。」

一想到那時候的事，任誰都可能會有被過度的空虛魘住、自我厭惡，或者生氣的感覺。這不只是日宣美方面的人而已，共鬥的人在過了這麼久之後，也一定會有同樣的感受。特別是他們今天已經從學校畢業踏入社會了，假如是你的話，那麼應該會有更深刻的傷痛感吧！

日宣美，這個世界上少有的大集團就像巨木「碰！」的一聲倒下

了，而且還是因為像小孩子般的學生的關係而倒下，那些學生也一定有「不會吧！」這種想法，然後對於這件事的重大程度也一定會嚇得發抖。

他們在消滅日宣美之後，就鳥獸散成為一介平民，現在應該是正在打滾中的設計師。他們大概會輕視自己，並淪落到成為當時痛批的資本家花瓶職人吧！而且他們可以試著捫心自問，到底推倒日宣美值不值得？如果是被自己的苦痛所折磨的話，那還有救。如果連苦痛都感受不到的話，那他在社會上就是沒用的人！

甩掉他們

佐野說：「大卡車群為了甩開他們，直到開進日通的倉庫為止，他們確實很頑固地跟在後面。但是等到車開出倉庫大門後進到隅田川旁的倉庫時，就已經看不到他們了。」實際上，我也和事件中最緊張時刻的保全人員之一談過。他說：

「當卡車從日通倉庫出發時，只有一台車尾隨在後。我馬上想到那是學生！所以就把車緊急打橫停住並一動也不動地裝做故障的樣子，之後卡車群就轉了幾個彎後跑遠了。」

作品安全地隱藏在共鬥學生不知道的地方。

當佐野報告作品被藏在安全的地方，而且審查會場也沒有問題的時候，委員會頓時放心。終於，我們看見好的兆頭，然後大家準備繼續評審下去，那時只有粟津潔反對繼續審查，說如果繼續下去他就要退出。因此，繼續審查好像就顯得有些不單純，而退出的人才有良心的樣子，這事後的感覺相當不好。

8月19日早上8點，評審委員及相關人員全部在位於芝的東京王子飯店大廳集合，雖然有告知是在倉庫中進行審查工作，但是倉庫在哪裡？這連中央委員和其他人都不知道，只是跟他們說那是一個安全的地方而已。

所有人分別依序搭上兩台待命中的巴士出發，在巴士的兩側及後面共有四部保全車輛緊貼著走。最前面巴士的車掌位置坐著麴谷宏，他一邊看地圖一邊指示司機前面要右轉、直走或在前面陸橋旁的小路要左轉……等等。所以連司機到底要去哪裡也都不知道，終於在一個半小時之後，我們來到了一個讓人想不到東京居然有這麼荒涼的地方，巴士就開進這個可以稱作是倉庫地帶的區域。不久後，在大門打開的地方就依保全人員的指示將車輛開進去，之後門就暫且先關上，這是為了防止學生還跟在後面時的考量。最後，巴士就在最後面的某一個倉庫前停下，接著在山下勇三「請各位進到裡面來」的聲音導引下，大家就走進一個昏暗的巨大倉庫中，配合山下的指示：「開燈！」啪！的一聲，內部變得明亮。

眼前不就是一個非常棒的審查會場！看台也弄好了，而且擺放作品的牆面也漆成了白色。「做得好！」那時我很開心也覺得很靠得住，當下想著：「解散日宣美很可惜，解散之後要再像這樣儲備這麼多的能量，應該不可能了吧！」

對於審查沒有遺憾

在我事務所裡，後藤他繼續說著：
「大家都很盡責啊！
「那是青葉益輝、淺川寅彥、淺葉克巳、大橋利樹、小川郁司、

上條喬久、神田昭夫、麴谷宏、小島良平、小谷育弘、高垣範安、竹內宏一、辰巳四郎、田名網敬一、玉岡隆志、鶴本正三、長友啟典、中野高生、前野準一、安田勝彥、山下勇三這些人。他們雖然分成裝載和審查兩部分，但也有橫跨兩邊的，特別是山下勇三最了不起，他雖然只負責審查會場那部分，但是卻不發一語的認真執行工作，所以之後我就相當地尊敬他。」

　　後藤他說的人我半數以上都不知道，這次審查事宜是由加入日宣美沒多久的會員鼎力相助的成果。

　　審查工作一直到深夜才完成，這次選出108件入選作品和22件獲獎作品，其中日宣美賞從缺。我必須要講，一天就審查完是從來沒有過的事，因為在那之前都是花了整整兩天……。雖然如此，但是絕對沒有什麼不光明的事，大家在審查完畢後終於放下心裡的一塊大石頭，心情也跟著變得輕鬆。

　　共鬥他們用「你們審查的標準是什麼？」這種人民裁判的方式帶給我們屈辱，而在審查完畢後卻有一種──你們看吧！──這樣的心情。

　　不過之後，日宣美的出版品在回顧當時的審查情況時卻向評審委員要求「你被問到的審查標準是什麼？……」這樣的問卷。我不禁想要瞎猜，這是不是和共鬥學生商量過的？因為具有參考價值，所以我從那份問卷抽幾題出來引用。當然，因為每個人所描述的意見很長，所以只能引用其中的一小部分而已，請各位以這種感覺繼續的看下去。

　　細谷巖：「如果用一句話說我的審查標準的話，那就是憑自己的感覺。也就是說，是以主觀性來看作品。」

伊藤憲治：「我只相信自己的眼睛。」

龜倉雄策：「我想——以自己的方式，然後不背叛自己——這種信念進行審查才對得起良心。」

永井一正：「如果要用審查標準的話，那就是以我身為設計師的感覺為標準，除此無它。」

大橋正：「我只對自己相信的作品舉手，對否定的作品絕對不舉手。孤獨感緊逼著我。」

和田誠：「全體評審委員當然誠心誠意地進行審查，絕對不是隨便審查而已。」

山城隆一：「由作品發言。我專注深入傾聽、被說服，有同感的作品就是它了！對於審查我沒有遺憾。」

於是第19屆的日宣美展，終究就在無法採取展覽會的展示形態下，任憑時間流逝了。

巨木倒下了

昭和44年9月27～28日（西元1969年），日宣美的全國總會和全體討論會在御殿場東山莊舉行，我不打算去詳述它，最後的結果是：由投票來決定解散或繼續。

「贊成解散——257票」

「反對解散——22票」

這也結束得太簡單了吧！

而大約過了一年後，才開始寄送解散通知書。在那期間，新的中央委員會被選出並著手處理剩下的事務，我還算安慰的是，展覽會

雖然沒有舉行，但《69年度日宣美作品集》由松本達著手完成了。因為這樣一來，不管用甚麼樣的形式一定要舉辦展覽會的這個責任總算是達成了⋯⋯。然後在正式解散前的9月到12月之間，木村桓久、杉浦康平、藤好鶴之助、柳原良平，再加上片山利弘等人退會了，這分別為理念上和遲繳會費這兩種原因。

「1970年6月30日，

日本宣傳美術會解散。

決定將設立20年來的歷史在此做一個結束的，是絕大部分會員表明他們意志的關係。」

解散通知書就是以此為開頭，文章非常長，而在文章的最後：

「然後，將這個解散當成是為了要讓平面設計更加進步和革新的積極行為，雖然解散後會有什麼即將到來還不知道，但對於那即將到來的什麼而言，日宣美這20年來的歷史必定成為無可替代的珍貴資料。

在這裡，期待日本的平面設計能有更健全且自由地萌芽。最後，謹以此為解散聲明。」

在文章結尾處，日宣美這棵巨木就「碰！」的一聲倒下了。

漏洞

佐野寬、後藤一之和我三人在赤坂東急旅館12樓的酒吧喝著威士忌，那是因為我們從我事務所轉移到這裡來了，在大玻璃窗底下的是高速公路，而車輛的燈光則像是河水般流動著，有一股兼容著無法言喻的美麗與寂寞感，都會的夜景是孤獨的！

「最近有很多人說，日宣美沒有了很無趣啊！」這不知道是誰說的。設計師相互間的交流沒有了，然後自己究竟要往哪個方向走呢？也有人有這種困惑吧！

「這次，日宣美解散委員會出了《日宣美二十年》這本很不錯的書呢！」

「那是因為瀨木慎一和增田正的努力，看了書之後才了解到日宣美是偉大的。在世界中，沒有一個團體可以在解散後還能夠出這麼棒的紀錄刊物。」

「真的，躺下來看日宣美才會感覺到它的巨大。」

「設計界不會再產生出那麼強大的能量了吧！因為沒有產生的必然性了～」

「可是，為什麼您會想要寫日宣美始末記呢？」

「那是因為在看過《日宣美二十年》後，覺得裡面不能刊載這些。說起來，是想要寫一些人們常說的內幕，如果《日宣美二十年》是正面的話，那我的始末記就是背面。以結果來說，它應該會變成像是在發牢騷吧……」

然後，佐野好像想到了什麼～

「那麼……」他話說到一半。

「事實上，最近我那裡有一個之前是粉碎共鬪的成員來工作。我試著問了他一些事……他們那群人其實有查到審查會場所在的倉庫位置。於是，是要襲擊嗎？還是要靜觀其變呢？好像很猶豫的樣子。共鬪的指導者實際上是投稿日宣美數次，但落選的一群男性而不是學生，是因為氣不過，所以才煽動學生吧！因此那群人才努力想要襲擊審查會場，並破壞他人作品的樣子，而當時學生們對那群人的言行也已經開始產生疑問。結果是學生後來並沒有跟隨他們

起舞，最後好像是因為意見分歧而沒有行動的樣子。」

但是為何他們會知道倉庫的位置呢？我們明明有萬全的準備啊？

「關於這一點嘛～其實也沒有什麼啦。好像是有某位學生就住在那倉庫附近的樣子。」

哎呀呀，在意想不到的地方居然有這樣的一個漏洞啊！但這樣的漏洞不只在倉庫而已，可謂之為巨木般的日宣美，不就因為一小撮學生的斧頭而倒下了嗎？

過了一會兒之後，後藤好像想到了什麼。

「您在很早以前不是說過要不要一起做反戰海報嗎？後來為什麼沒有下文了？我那時幹勁十足的說～」

對了，我想起來了，那是美國《AVANTGARDE》雜誌那群人在向世界徵求反戰海報的稿件，那時我想用後藤的插畫來試著做做看，但是——

「因為太空洞，所以不做了。

如果是美國青年的話，那他們想不做也停不下來吧！但是，對日本的我們來說因為沒有戰爭的實際感受，所以到最後只會做出徒具形式的圖樣作品而已。這麼空洞的反戰海報是不具任何力量的，看看過去日宣美的作品吧！就算是名設計師所做的海報，雖然好像很深刻的表現著，但內容卻是在玩表現的遊戲而已。反戰不是在口中隨便說說，如果心裡沒有想停也停不下來的爆發力是做不來的！

所以，形式上的圖樣是很空洞、空虛的。」

（《離陸著陸》美術出版社，1972年）

第3章

與現代設計的搏鬥

1971 – 1997

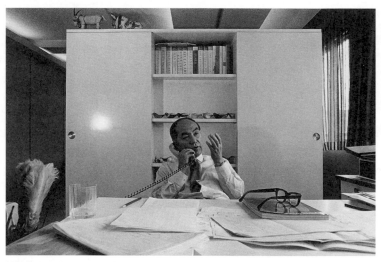
於千代田區平河町工作地點，1971年（攝影＝石元泰博）

廣告是什麼？

就算現在想談和廣告有關的話題，但是因為它已經被太多人談過，所以不管談什麼都不會有趣。

那麼，當我被問到廣告真的有效嗎？我的回答是：「有效的有，但沒效的似乎也有。」因為實際上連我也不知道。廣告人會說有效然後努力去做，而銷售員會說因為自己很厲害然後加油打拼，所以要相信誰比較好？我不知道。

我因為職業關係而會特別注意新聞廣告，但是卻從沒看過細部的廣告文案。廣告人說要仔細閱讀才有效果，但是，有那種時間多到會仔細閱讀的讀者嗎？有那種空閒的人一定沒錢，這樣的話，不就等於沒有效。那麼廣告到底是什麼？愈去思考就愈不明白，但是如果沒有廣告的話，那文明、文化似乎就會消失而變得孤單寂寞了，只有這一點是確定的。

這麼一來，所謂的廣告是文明也是文化囉！──現在我有這種體悟。廣告確實是為了要銷售物品的必要手段，但一般人卻沒有那是人類的生活必需品這種想法，就算是我們，對於那樣的事似乎也不會太在意。

比起不在意，不去注意的這種說法還更實際多了。在廣告製作的這個行為當中並沒有思想，有的只是流於表面的技術性，這似乎是個現實。所以比起不去思考廣告究竟是文明或是文化，我們應該是忘記了吧！

如果以「廣告是文化」這種想法製作廣告的話，應該就不會做出一些怪異的、為了要迎合年輕人的膚淺藝術的廣告。還有百貨公司用來競爭的特價廣告，那種版面塞得亂七八糟、花花綠綠的東西也應該會消失吧！

「這麼亂的廣告會有效果嗎？」我這樣問某個具代表性百貨公司的宣傳部長，然後他回答說：

「有非常可怕的效果喔！在那期間的銷售量大幅提升。花花綠綠的DM比較容易引起人們的注意，而且對家庭主婦來說比較親切吧！」他還說感覺上比較起來，如果設計成可以得到專家讚賞或得獎廣告的話，當時的銷售量可能還會下滑。

如此說來，廣告果然是文化啊——我這麼認為。簡單的說，如果要配合日本主婦文化程度的話，那就必須要設計成花花綠綠的才行！相反的，如果像是全錄（Xerox；列印機材製造商）那樣的廣告，感覺又會如何呢？雖然那是既有感覺又具有藝術性的廣告，但是含意完全不太清楚，那不具說服力的廣告又是什麼情形呢？這也是配合日本年輕人的文化程度吧！但是對年輕人而言，他們又沒有向全錄借錢，全錄像是和企業感覺毫無關連的總務科中年人的工作。

這樣一來，所謂廣告究竟是什麼呢？……

<div style="text-align: right;">（《現代の視点》第49號，1973年11月）</div>

人的個性——企業的個性

　我認為，人如果沒有個性就跟死掉了沒兩樣。特別是藝術家，唯有個性才是原創和創造的原動力，如果失去個性的話，那他就沒有活下去的價值了。

　雖然我斷定人如果沒個性就跟死了沒兩樣，但這只是我自己活在多少身為藝術家當中的關係；如果我是銀行員或公務員的話，恐怕這樣的斷言就說不出口了。

　雖然人為了生存和生活而會探索並選擇自己的生存之道，但那是公務員、銀行員或上班族之道，像這種道路應該和藝術家或專門技術者的道路不同。這樣一來，大多數人的道路是平坦的，是上班族和公務員的道路，從這些大多數人當中要找出強烈個性不但困難，或許「想要去找出」這種想法本身就有問題也說不定，為什麼呢？因為在一般人的生活中，有個性反而是一種麻煩。

　因為是人，所以不論任何人都擁有自己本人，而所謂的「自己本人」多少都會和個性有所連結才對。但是，社會上的各種機構都是以想要抹殺大多數人個性而成立的。那是要將個性的銳角磨平並盡量讓它圓滿，他們將個性強烈的人認定為任性且隨便，然後世人會將他貼上一個阻礙他人協調的怪人標籤。雖然上班族和公務員無法強調個性是工作性質使然，但是和這個比較起來，那是因為要和職場人員協調而不得不變成沒有個性。

　另一方面，如果藝術家或專業技術者變成沒個性的話又會怎樣

呢？不需要多說，這種人已經死了，如果沒有挑戰創造或對原創具有熱情的話，那這個人已經死了。拙劣的技術和笨拙的發想是人類的本能，這無可奈何，但是只要有「想要超越」的態度的話，單單是這樣也可以了。只要那個人有這種想法就活得有價值，而那就是所謂的個性。

相同的情形是否也適用在人稱企業的這種生物上呢？企業一般沒有個性的居多，因為強調個性會讓它規模看起來比較小，加上會被大眾疏離使得經營無法擴張，而擁有這種認知的經營者很多，這到底正不正確並不知道。可是我認為，企業、人的生存方式、生活方法之間有許多的共同點。有不需要個性的企業，也有個性或許是阻礙的企業，但是相反的，也應該會有需要個性的企業，那是巧妙展現個性進行擴張，然後發展出擁有具體姿態或輪廓的企業。

我雖然斷定個性是獨創和創造的原動力，但這終究必須伴隨充滿了美感、強勁力道、信賴感的展現能力才行，這點無論是人或企業都一樣。優秀的藝術家或專業技術者本能性地了解展現自己的方法，而出色的企業體則是技術性的巧妙運用自己來展現，而在那種展現中，由優異頭腦所產生的天才靈感和確實技術必須要取得平衡，這是它的條件。我想這樣一來，舊思維的企業家所擔心的規模太小或被大眾疏離就完全不會產生了。

在企業裡面，也有只需要公家單位性格就能生存下去的地方，所以它們就寧可沒個性的存在著。相反的，也會有正因為有個性才得以存活的企業，這種企業會很敏感地回應大眾的心理，並回應強烈且快速。我們對這種回應很敏銳的企業抱著興趣，只要想到它，甚至連存活價值都可以感覺到。但是在現狀，我們很少能夠看到這種企業體。

在性質上，企業幾乎都會選擇安全的發展之道，對於要抱著「冒險勇氣」這種責任未免太重，因為不能像個人那樣自己一個人拼輸贏。但是，如果企業家要一步一步謹慎確定後才能過橋的話，那就會失去年輕的活力，藝術總監不也是一樣嗎？只要企業家不強調個性，那藝術總監也不得不從，如果不喜歡，那就跟它道別，然後自己再去尋找擁有新個性的企業就好了。我總是在想，可以活用個人才能並讓企業個性得以擴展，這就像是運氣一般，惟有運氣好的人，才能遇見優秀的企業家。如此一來，只有運氣好的人才能夠有個性地進行創造，這也太悲哀了吧！雖然無可奈何，但是企業的個性化就是這麼困難。

我寫這篇文章用的是一種非常明快的態度執筆，因為如果沒有這種想法的話，那麼想要探索「企業──個性──人」三者之間的關係將會很困難。人很柔弱但企業很強壯，這是因為人的柔弱是有情感當後盾，而企業的強壯卻是不具有情感因素的。所以企業和藝術家、專業技術者想要步調一致的困難程度，彷彿就像是處在有神祕氣氛狀態下的感覺。

（《年鑑広告美術1973》美術出版社，1973年）

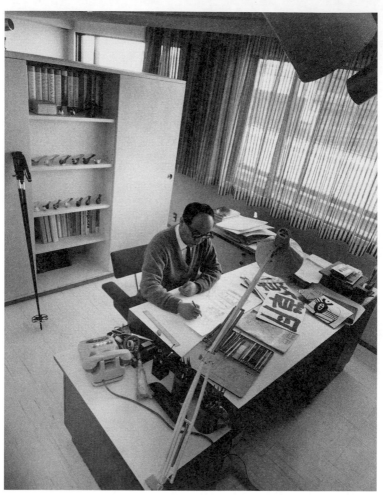

於千代田區平河町工作地點，1970年代中期前後

最後一擊

　　最近很難得地遇到村越襄、福田繁雄、中村誠、增田正這幾個人。在新宿一家叫「みち草」的居酒屋喝著小酒時，好像理所當然地重提「藝術總監是什麼？」這個一、二十年前就被議論的話題。總之，喝酒的有五人，而且這五人都是Tokyo Art Directors Club（簡稱ADC；東京藝術總監俱樂部）的會員。因此在職業上當然都是藝術總監。但是在這五人當中，有兩人對藝術總監這個職業似乎沒有感覺到需要珍惜或具有責任感的樣子，那兩人就是福田繁雄和我。

　　確實，那是因為我們倆在藝術總監面前都擁有自己是設計師的這種自信，而其他三人全都是以藝術總監的身分聞名於世。特別是村越襄，他的個人作品我們從很～～久以前就都沒看過了，工作幾乎都是藝術總監，所以我當然就緊咬著他不放。

　　「村桑，所謂藝術總監這個工作到底是什麼啊？」因為問題太普通了，所以村越用一種困惑的表情說著含糊不清且聽不太懂的話。

　　「最近，不，從很久以前開始，特別是最近吧！我覺得藝術總監有一種孤寂的感覺。簡單來講就像是沒有根的草那樣，有一種靠別人的力量來做什麼的感覺。」村越他還是說的含糊不清，也完全聽不懂在說什麼。

　　「好攝影師、好設計師、好插畫家，如果沒有這些就什麼都做不出來了。不論多麼優秀的藝術總監在呈現作品時，終究是攝影、設計、插畫這些創作者的輪廓或個性成為最後印象展現給觀看者，

只有這些人的『手』印在看的人的腦裡。確實，將全體整理到作品程度的人是藝術總監，但是以結果來說，留下來的只有創作者的『手』，有種感覺是藝術總監老是在為人作嫁，那果然是一種很空虛的職業。」

我說到這裡，村越總算說出：「我也是對藝術總監這個職業有些懷疑，總覺得到了最後，留下的只是創作者的性格而已。」

「那麼，你之後要怎麼做呢？」我問了這個故意刁難的問題。但是他有他的立場，而且到目前為止他走過的路和所有事物都圍繞著他，所以我知道這是一個已經無法再做任何改變的問題，而村越也沒有打算要回答。

然後中村說：「我是這麼想的，藝術總監這個職業有它的極限，或者以工作來說它並不重要的話，那索性解散ADC怎樣？」

對中村這個突然且極端的意見，我有些不知所措地說：「不，這樣決定就麻煩了。所謂藝術總監在製作廣告的組織中是絕對需要的，因為現在做廣告的技術很多樣化，而且也需要能夠指導方向性的藝術總監，我說的空虛，是指在了解他的必要性之後而說的。」

在新宿居酒屋的談話就此打住，就像透過前面的簡單談話就可以知道那樣，所謂藝術總監其實有必要再度重新深入思考——我是以有點像是自我批判的心情來提出這個話題的。然後以村越為談話中心所帶來的所謂「藝術總監是什麼？」這個問題，那是因為我想把焦點放在他如何進行平常工作的關係。

村越在某雜誌寫了藝術總監論〔〈彼たち〉、《コマーシャル・アート》第130號，1974年12月〕，在讀了那篇文章小標題中的「有時候畫出異常慎重的圖稿」這個地方後，對他身為藝術總監性格的認真程度就相當了解，他慎重地畫出圖稿再交給攝影師；我想，這是一種

方法。相反的，我就幾乎不畫圖而只用口頭交代期望和需要注意的事；我想，這也是另一種方法。要說這是我的方式或做法嗎？或者用更強烈的用語來說是思想嗎？以下想要談談的是這種關於藝術指導方面的事。

<p style="text-align:center">*</p>

我認為藝術總監不只是決定方向，他還要計算結果並且對成果負責。總之，藝術總監最重要的工作就是以最後一擊的方式來讓事情塵埃落定。因為是最後一擊，所以如果是設計師、攝影師或廣告文案撰寫人的話就很奇怪，相較之下，我認為非優秀的藝術總監莫屬了。但是，這種只會做指導的總監實在很多，我在這裡是想要讓它明確化。

在這裡，還是拿不斷重複且成為話題的東京奧運海報為例。為什麼呢？因為在前述村越「有時候畫出異常慎重的圖稿」的這個地方，其實包含了重大的問題點。

如同文章中所寫的，村越和攝影師早崎治在非常辛苦和努力下拍攝了約50張的影像，就如同村越指出的那樣，攝影時我並不在場，而問題就在這裡，因為這顯示出村越的慎重畫圖和完全不畫圖的我，在根本上的指導差異。關於這張奧運海報在這裡有必要再次說明清楚，這是因為我想要留下一個明確紀錄的關係。

首先最重要的是，奧運組織委員會把製作海報的一切都交給我這件事，他們完全不提具體條件，而將表現的自由委託給我。所以我首要之務是必須將「所謂奧運究竟是什麼？」這個明確思想具體建立在自己的創造場域中，在製作海報前必須先探索思考，這是藝術

總監最重要的工作。

然後我用自己的方式對奧運進行思想性的捕捉，而第一彈得到的結論就是「衝刺」。試著回顧到目前為止的奧運史，我發現並沒有以相片來表現的海報，所以我就想到用相片來表現衝刺，可是我想，在日本並沒有可以拍出這種情景的攝影師。但是……如果是早崎的話或許有可能，所以我就賭上他了！

我當時剛從日本設計中心的專任董事離職，所以工作場所還在中心裡面，因此對委託競爭對手公司的早崎來進行拍攝一事總覺得有些不妥。但是在奧運的這種情形下，我對自己說，個人感情是不被允許的，為了盡量減低對早崎的賭注，所以我也請村越協助，因為我想，或許以他的經驗和認真度可以幫助早崎。在這裡要事先聲明，我是以個人身分委託這兩個人工作，絕對沒有透過LIGHT PUBLICITY（1951年設立的廣告公司，總公司位於東京銀座），這件事也明確記錄在奧運組織委員會的會議記錄上。

我在進入攝影作業前向早崎和村越兩人描述我的期望。

「因為不需要影像背後的階梯式觀眾席，所以希望晚上拍並讓背景全黑，也希望用1/1000秒左右的高速快門來做凍結攝影。然後用望遠鏡頭來消除衝刺時選手的距離感，並拍出緊靠在一起的感覺。以上是我想要的，就麻煩兩位了！至於拍攝方法，希望兩位可以討論一下。」

在這裡，就像村越指出的那樣，我在拍攝時並不在場。從一開始我就不打算要在場，因為是非常複雜的攝影作業，所以單靠他們兩人當然不可能完成。實際上也得到LIGHT PUBLICITY攝影部門的全力支援，這是因為有社長信田富夫的果斷和幹部波多野薰的執行力的關係。我想，信田他應該判斷這是屬於國家級的重要工作。

他們兩人將大約50張左右的相片帶來我這裡，我很快看過一遍，然後從中選出10張左右並排在燈光下用放大鏡看，當中只有一張具有與其它相片不一樣的真實感，我立刻就將它挑出。就這樣，將那張負片左下角的部份放大後，就是奧運海報。

　　接著，以藝術總監的本質來說，編排和印刷的苦心並非那麼重要所以就省略，最重要的還是我前面說過的「最後一擊」。挑出一張負片並將其中一角放大，我想這就是一擊，就在這一擊當中有龜倉雄策身為藝術總監的名譽，我是這麼認為的。

　　我為什麼攝影時不想在場？理由很簡單，因為在場就會過於了解當時拍攝的辛苦而喪失篩選時的冷酷之眼。就因為有這個冷靜而透徹的透視力，所以才有辦法做到這最後一擊。我製作東京奧運海報三張以及札幌冬季奧運兩張的海報時，在這當中只有兩次因為情理因素而在場，但都沒有直接對攝影師進行細部要求，例如要從正上方拍攝或水裡要明亮等等一些之類的。

　　在拍攝游泳的時候，終究因為在意而待得比較久，但就算在場也完全無用武之地。而在拍攝溜冰的時候，小川隆之將救生索綁在腰間並爬上數十公尺高的天花板上，然後就依我的期望從正上方拍攝，這時我在情理上也讓他盡快地下來。

　　小川從晚上10點左右開始一直到天亮為止拍了100多張，那時溜冰聯盟還派了兩位女子花式溜冰選手當模特兒。其中一人是很苗條的美女，另一人則是比較矮胖，很難稱得上是美女那種。小川他專拍那位美女，但最後我挑的卻是那位不屬於美女的相片。

　　非美女的那位因為等了很久都不拍她，所以心裡正氣憤難以排解，直到天亮，小川基於情理因素也終於拍了她。從這基於情理下所拍攝的10張左右相片中，我挑選出了一張。這張相片是她隱忍許

久不發的傲氣做一次性爆發，是全力以赴做出旋轉動作的影像。

<center>＊</center>

我一年要為國土計畫製作8張溜冰海報，最早是在1967年，所以到今年已經是第8年，稍微算一下也做了有64張之多。在這當中，也包含各位所知獲得ADC銀賞、波蘭國際海報雙年展特別賞的作品在內。剛開始是由北井三郎攝影，但後半段起則是由細島進來負責拍攝。

在這些攝影中，我真的很少透過相機觀景窗看拍攝的情景，我總是裝做拍攝時在場的樣子，然後隨意滑雪四處逛逛。他們會在一早趁光線和雪質不錯時進行拍攝工作，我想應該是7點左右吧！因為那時候纜車還沒開始運轉，所以要一步步的爬上山頂。當然，那時我還賴在床上，如果親眼看到他們辛苦拍攝的樣子的話，那就會因為同情而導致挑選相片的眼產生錯亂。就算辛苦萬分地完成拍攝工作並且不管那有多漂亮，但是只要滑雪者的動作有一些些誤差的話，我就會冷酷地加以剔除。

我在製作札幌奧運的滑雪海報時，不知道要選哪一位攝影師。因為當時是和北井三郎搭配製作國土計畫的滑雪海報，所以在心情上還是希望讓北井拍攝，但我還是把心一橫選擇了藤川清。不過這不是誰比較厲害的問題，而是我希望的模特兒是選手大杖正彥的關係。大抵上，要拍現役中的代表選手是不可能的，因為攝影師要和選手在強化集訓營區內共同生活，然後趁選手的一點點空檔時間來取得拍攝。

藤川和選手們生活一個月，才拍到僅僅40多張跳躍動作的相片。當然，天候和大批選手的狀態也必須要完美一致才行，而能如此苦

苦等待的就只有藤川而已。我從那種艱辛狀態下拍攝的相片中挑出一張作成海報，就算是這樣，在挑選時——

「如果滑雪板再退後一點點的話……」我會指出一般人不會注意到的地方。然後又說：「可是，滑雪板要比這張再更靠近，應該不可能吧！」

藤川他馬上說：「不，我再去八方尾根一趟重拍」然後就火速前往。我想，他實際上應該非常了解滑雪，但是很可惜的，他後來並沒有拍到比我挑出那張更理想的相片。

我抱著十數張的滑雪海報拜訪位於奧地利St.Christoph的國立滑雪學校。我、滑雪雜誌的社長滝泰三以及從這個學校畢業的黑岩達介三人去見校長Kruckenhauser教授（推廣奧地利滑雪運動的第一人）。

教授他把海報排滿整個室內說：「這太棒了！太驚人了！而且還正確捕捉到滑雪的技術，這樣的海報我從沒見過！」然後就開香檳乾杯了。

*

好，回憶就此打住，回到原先的話題吧！雖然我說藝術總監真正的實力在於最後一擊，但是在選擇攝影師的時候，那個「一擊」當然已經蓄勢待發了。所以我不像村越那樣畫圖稿，而且也不會去提醒細節或決定模特兒的姿勢，我所選擇的攝影師只是在等待能將他自己的感覺發揮到十二分而已。所以換句話說，藝術總監有將人的才能做更大限度發揮的責任，但是這終究是為人作嫁。

拍出好相片的攝影師能夠說這張海報是我做的；但進行構成的設計師卻可以說：「不，這是我做的吧！」這個時候，總監要怎麼

說比較好呢？ 就算對每個遇到的人說明：「這是我最後一擊生效的！」但就算這樣，應該也無法全身而退吧！藝術總監是一個無法進行具體視覺化的工作，所以我才會說空虛。這是以結果來論……

　　「村越呀！……對於自己用『手』製作這種實際狀況以外的東西，我不會說那是自己的作品。」

<div align="right">（《コマーシャル・フォト》第131號，1974年12月）</div>

設計・日本紅

這已經是很久以前的記憶了！我曾經看過某色彩研究所調查有關「日本的色彩是什麼？」這個問題，回答紅色的人壓倒性之多，接下來是紫色，但就是沒有綠色和青色，我記得還有一個比較奇特的地方是，似乎也有一些人回答金色。於是，當問到「為什麼你認為是紅色呢？」幾乎所有人都是從日本國旗聯想而來。我不知道為什麼，感覺上，要說是調查結果嗎？還是人們的回答呢？不管怎樣，日本人腦中的色感絕對自然、健康，而且在常識上都是正常的。或許對這些答案我有一種理所當然的安心感，但這到底是為什麼呢？因為我不是心理學家，所以無法掌握這種最深層的反應。

那麼，所謂日本紅究竟是怎樣的紅？紅也有很多種，例如打開色鉛筆盒數數看接近紅色的數量，那少說也有5、6支。雖然說是紅色，但是有從帶青色的紅開始到帶黃色的紅為止這麼多，它會依階段讓紅色順次變化。帶青色的紅接近紫色系統，紅色如果淡一點是粉紅，深一點則成為酒紅，而帶黃色的紅，亮一點會接近橙色，深一點則會變成俗稱金紅的顏色。自古以來被稱為「洗朱」的顏色，是賦予金紅色透明感的紅。

所謂日本紅，指的究竟是這當中的哪一個？對於這個問題，我不知道色彩學家會怎麼回答。但是，若以普通日本人的內心來說，無論如何都不會想到日本國旗的紅是日本紅。從我小時候開始到戰爭最激烈的時候為止，國旗都是節日用來掛在街上的，白底紅圓，看

起來有些像是孤單或爽朗的感覺，和英國、法國、美國、義大利的國旗相比，日本國旗真的非常單純，它絕對不是熱鬧或喜不自禁。我想，那或許是具有清爽的孤獨性，往壞處說的話，它某部分有一些無法令人滿意、不滿足且令人著急的感覺。

會將日本紅想成是國旗的紅，這不單是日本人在感情上而已，還有從傳統美感意識中繼承了紅這點。我想，這種日本紅，日本人的紅就存在於讓「洗朱」更濃，並將金紅色調配成具有優質格調的色調當中，這種說法相當困難且抽象，但也只能這麼說了，因為用語言表現色彩本來就不太可能……。

在「洗朱」這個用語中，總有讓人想到清爽明亮的紅，而金紅色會讓人有豪華的紅這種感覺。可是實際上，金紅色在專業上其實是指最俗氣、最沒品味的紅；但在另一方面，這種紅卻也最能夠引人注意。這種紅如果就這樣變成日本紅的話，那就很難堪了！所以我才在前面說「將金紅色調配成具有優質格調的色調」。

此外，對國旗有所堅持讓我感到不好意思，但是我想，只要是戰前的人應該都還有記憶，就是在節慶日的時候，每個家庭都會綁好國旗插在屋簷下。這面旗子有木棉和平紋細布兩種質料，普通一般家庭用的是木棉，但經濟狀況好一點的家庭或公家機關、學教等等，用的是平紋細布。有趣的是，木棉國旗是純白和大紅，但平紋細布卻是微黃的底和看起來有些樸素卻很強烈的紅。總之，乍看之下，木棉這邊比較鮮豔，但看起來穩重且沉著的卻是平紋細布的國旗，而我想像中的日本紅，似乎就是平紋細布這邊的紅。

另一方面，這個日本紅實際上是一個很難配色的顏色。因為我是設計師，所以每天的工作就是和色彩搭配搏鬥，但是我幾乎都避開這個日本紅，為什麼呢？因為選了它就很難和其它顏色進行搭配。

在我的經驗裡，能夠和它搭配的顏色少之又少，就只有白色、黑色和金色而已，其它顏色都會遭到排擠，無論是青色或綠色，只要和這個紅配在一起就會被排斥而失去整體平衡。但是相反的，這個紅在白色空間中不但會孕育出清爽的美感，而且金色和紅色的組合也會產生豪華且強烈的力量，至於黑色和紅色則具有高反差的美感。

以上這些只要看到傳統工藝品就可以了解。例如桃山時期後半才開始有的紅色漆盤或鎌倉時代的二月堂練行眾盤等等，它們的表面如果是紅色的話，那裡面就是黑色，然後周圍就是一圈很細的黑色。此外，室町時代的根來塗，它的大瓶子是以紅色和合理化造形而聞名。豐臣秀吉的陣羽織是鹿皮染上大紅色，然後再加上背後金色大圓而出名，實際上，這可說是令人讚嘆的現代設計。再者，以特殊例子來說，在江戶時代的友禪染當中，也有以朱紅色為底再加上大膽花紋的設計，例如有名的「赤綸子地熨斗模樣友禪染振袖」等，那雖然充滿了多彩的、複雜的小花紋，卻不可思議地和朱紅色相當調和。為什麼會調和呢？實際上那是因為它很巧妙地集合了小花紋，然後再做出較大的熨斗紋樣，之後再以金色將熨斗周圍鑲邊的關係。這是以金色將朱紅色和排斥的顏色封住，然後再將它當成緩衝來保持平衡性，實際上，這可說是一種巧妙且新鮮的感覺。

想到這件事，可以得知以前的人其實對色彩調和，擁有敏銳的感覺。可以說是長久以來的傳統嗎？這表示因為某種繼承而讓一般庶民也可以將色彩「慣例」好好地保留下來。很抱歉，不得不再談回國旗的這個話題，撐起國旗的旗竿是竹子做的，而正式的旗竿是以等間隔由上到下綁上約25公分的黑色帶子，然後頂端還有一個金色的球體。白底紅圓的旗子，而且是黑色紋樣的旗竿加上金色光芒的球體，這真的是擁有完美平衡感的設計。但是，這似乎並不是由知

註：「熨斗」NOSHI，即禮簽——是附在禮物上的裝飾品。

名美術家構思出來的樣子。我想，這應該是由「慣例」所形成的自然技能吧！

　　不好意思地要談一些私事了！是我被委託製作1964年東京奧運的象徵標誌。雖然奧運是國際盛事，但舉行地點在日本東京，因此以營造這個象徵的思想而言，就是要強力賦予日本印象，如此一來，自然就會遇到「日本究竟是什麼？」這個問題。對此，每個人都有不一樣的想法吧！認為是富士山的人、認為是櫻花的人、認為是扇子舞的人，甚至還有人會認為是鳥居，但是我毫不猶豫地選擇了太陽。因為我認為那個太陽紅就代表日本，因為我認為那個紅象徵上昇中的太陽。我剛開始並沒有打算要用日本國旗做象徵，因為我不認為白底和紅圓之間的平衡性是好的。感覺上，相對於白底的面積，那個紅色的圓似乎有點小，因此以設計來說，它會讓人感到微弱和老舊。然後，不知道在哪裡就是有孤獨的影子，我想這也是原因之一。

　　我將紅色的圓認定是太陽，還有將它放大到充滿整個畫面的話，那它自身不但可能成為一種新感覺的造形，而且在很靠近圓形的地方放入金色的奧運標誌之後，圓和圓就會產生回轉造形，而這點也在我的計算之內。計算得很順利並成為圖形後，單純沒有變化的形態就產生相乘效果並轉變成具有強勁力道的現代造形，將這個象徵標誌放大後，它就這樣成為我奧運海報的第1號作品。

　　為了製作這張象徵標誌海報，最費心的莫過於印刷作業。因為這個日本紅和金色都是死的，我不管怎麼做，就是想把這個紅調整成平紋細布國旗那樣的紅。想要的是不發光、穩重，而且似乎會從底部散發出光輝般的紅，是不論哪個國家都沒有，只有日本才會有的紅。在一般情況下，要印這種海報通常都會用平版印刷，如果是平

版印刷的話，那紙張就會用銅版紙；而銅版紙的話，紙質就會有種滑溜的光澤。就因為這樣，所以印墨就比較容易吃得上，色彩也比較鮮豔，而且亮亮的表面還會發光，但如此一來它就會變得輕浮，這不是我想像中平紋細布的紅而是西洋的紅，所以不能用平版印刷來印。那麼，還有其它的選擇嗎？這指的是哪一種印刷方式比較好呢？有可能的話，我想到如果用目前沒有過這種例子的凹版印刷來印呢？凹版印刷是一種跟平版印刷不同的版式，印紋的部分是凹的，所以印墨就會比較厚。而普通的凹版印刷是在印相片時用的，但是這次不是要印相片，而是要用來印單色版。我打電話給現在凸版印刷公司的已故社長山田三郎太，並敘述我的要求請他幫忙。然後山田用一種訝異的聲音說：「這很稀奇嘛！雖然有可能會做出不錯的東西，但這種想法也未免太奢侈了吧！」

　　適合凹版的紙材是消光的，它沒有光澤所以印紋凹入的部份就吃墨比較厚，而且因為金色油墨也會變厚的關係，所以它的發色就會很確實。在這種想法下用凹版進行印刷之後，強烈、鎮靜的紅就如同想像那樣呈現在眼前，金色也一樣。「將金紅色調配成具有優質格調的色調」這種日本紅被表現的相當好。這張第1號海報作品在各國展覽會中獲得許多獎，也獲得日本ADC的金賞，還得到Avery Brundage奧運會長的大力讚賞。當時在駐紐約共同通信特派員的訪談中，會長就說：「這就是日本美術。它用紅表現出日本的象徵。」Brundage會長身兼東洋美術的研究者和收藏家兩種身分，在歐美也因此而成為名人。

　　我到最後是用自己的得意案例做這篇文章的結尾，要談的是日本紅，可是卻談到自己得意的事，這連我自己都沒想到，筆很自然地就往這方面動了。當總編邀稿要談日本紅的時候，所謂「日本紅是

什麼？」我直覺那不就是奧運象徵標誌的紅嗎？我想，就是這種潛意識成為結論中的具體實例，還請各為見諒。

最後要說明的，就是這張海報的紅色和金色絕對不是費盡苦心才搭配出來，而是非常輕鬆、理所當然地就決定了。現在來思考這件事情，我想，這是因為從以前傳承下來的色彩搭配「慣例」，還留在我腦中的關係吧！

<div align="right">（《小原流插花》第31卷第1號，1981年1月）</div>

競賽運

勝見勝在某文章中如下一般地描述我。

「龜倉本能的政治性格，他的男子氣魄，我認為可以歸納成像鬥牛具有＜雄性＞一般的爭鬥意識，這可以從他喜歡參加設計競賽顯現出來。像龜倉這麼喜歡設計競賽的設計師也很少，從東京奧運開始到各種公共事務的設計為止和他同席競爭的機會很多，但最先進行提案的總是龜倉。

這在表現出他擁有絕大自信的同時，也顯現出龜倉具有公平競爭的精神。所以當他的作品獲選，身邊的人總免不了要聽他說有一點點讓人討厭的得意話；但就算落選，很意外地他也不會因此而情緒低落，這是因為他沉醉在設計競賽這類活動的關係吧！」

勝見勝這一番話抓到了我的個性。確實就是這樣，我很坦率地完全認同，自己雖然沒有發現，但說起來，設計競賽無論是在本能上或體質上似乎跟我很合，證據就是當企業有標誌設計的標案時，我不知不覺地就會去提案。然而好笑的是，我認為企業讓設計師進行競圖提案是失禮的，所以我在提案時一定會說：「可以做出這麼失禮的事嗎？」然後他們會露出「要做出好東西，這是理想的方式」那種不可思議的神情，題目愈困難的設計競賽，我愈喜歡。

但是，當モリサワ（MORISAWA）邀我參加標誌的指名設計競賽時，我就覺得那很困難。因為モリサワ這個字面本身沒有特徵，往壞處說，就是太平凡以至於無從下手。我認為無論是商標或標誌不

註：指名設計競賽即指主辦單位邀請多位設計師，針對同一個主題進行設計提案。

可以過於直接，也不可以太過異常到要經過解說才能了解那麼隱晦，它必須中庸，而且要說是引人上鉤嘛？如果不做出一些玄機的話，我想，就不會給人太深的印象。所謂印象，就是在不知不覺中會慢慢地進入腦裡，這個慢慢地，我想不論是標誌或商標，它實際上可以說是非常重要的生命線。可是，モリサワ這個字面卻很難營造出那種「慢慢地」，那要說是不好好地做嗎？總之，就怕即使費盡了心思結果也是很平凡。

但是幸運地，因為是指名設計競賽所以我還能應付。有非常多設計師討厭指名設計競賽，那是他們想要自己一個人做的關係吧！但是，我卻認為因為有許多人做所以比較輕鬆。要說是迴避責任嗎？有不少情形是一個人做的時候會因為責任太重而產生壓迫感，換句話說就是，如果我的作品不夠好，那或許還有某人的不錯這種心理，以這種輕鬆心理來思考設計的話，不可思議的，因為沒有負擔而會浮現出創意。當然，多少都會有競爭心理，但是不會給自己造成一定獲選的這種悲愴感，這對我來說，或許是一種理想狀態。

回顧過去，我參加過相當多的指名設計競賽。光是現在想到的，就有東京奧運、札幌冬季奧運、大阪萬國博覽會、沖繩海洋博覽會、日本傳統工藝協會、MICHINOKU銀行、MORISAWA等。因為是指名的設計競賽，所以競爭對手當然有新人、名人、前輩，這些專業老手被選定，我雖然已屬於前輩級，但就算如此，我的獲選率還是很高。在前面提到的指名設計競賽中，我落選的只有札幌奧運和大阪萬博而已，所以我的競賽運還是很不錯的。

（初次刊載《タイポグラフィックス・ティー》第25號，1982年7月／
增補修訂《曲線と直線の宇宙》講談社，1983年）

詩情與戲劇性

1945年8月6日，在廣島市上空出現了一道強烈閃光後就立刻陷入火海。從這個歷史性的原子彈爆炸到現在也已經過了四十年的歲月，在日本現在的平面設計師當中，對這個事件稍微有體驗的人正逐漸減少。我當時雖然住在東京，但對那一天卻記得很清楚，那天相當的熱，太陽從一早開始就閃耀刺目地猛烈照射，而蟬的叫聲也非常大。關於廣島是之後才看到紀錄的，那天廣島天空沒有半朵雲，是非常乾淨的藍天。當空襲警報響起後，就可以看到閃著漂亮銀色光輝的B29轟炸機在高空飛行，然後突然間，出現了讓人無法張開眼睛的閃光，那時後是8點17分。

我因為人在東京，所以不知道當下的情景，在12點的收音機廣播中，播放著廣島上空出現異常閃光並陷入火海的新聞，據推測是新型的炸彈。

幾天之後，在專門科學小組人員的調查下，證實的確是原子彈沒有錯。在那時候，老實說，我抱著會不會因為這顆新型炸彈的出現，而結束戰爭的一線希望。

那時候的東京，不，是全日本各都市的空襲一個緊接一個，所以人們幾乎都無家可歸，當然也沒有食物，而陷入了極度的貧困中，就算是這樣，人們還是相信政府會獲得勝利而忍耐度過著每一天。簡單來說，因為政府和軍人正在為正義而戰，所以他們要人民相信

正義最後一定會獲得勝利，我認為這是戰爭最可怕的地方！

不管是美國、蘇聯、英國、德國或日本都一樣，政府都極力說服人民自己才是正義，美國有美國的正義，日本則主張日本的正義。所以，所謂戰爭是正義和正義的衝突，因為日本國民相信自己是為了維護正義而戰，所以這時候如果提出反對和平或戰爭的話，那個人絕對會立刻失去生存之道。

所謂戰爭，無論在哪個時代或形式，總是盲目且自私的，而且是片面性的正義在相互衝突。這種自以為是的戰爭，從結束到今天已經四十年，可是現在應該還是有人喜歡戰爭吧！我完全無法相信居然有人有這種愚蠢的想法。雖然如此，實際上在地球的某個角落裏目前還是有戰爭發生，那種無法用理性判斷的愚蠢行為，仍在持續進行中。

到第二次世界大戰為止的戰爭，幾乎都是把維護國家利益一事當作正義，但是現在的戰爭已經變成把思想或宗教當成正義來看待，這種思想戰或宗教戰是極其陰險而且殘酷的。越南戰爭甚至把小孩、婦女以及小村落捲入戰事，而伊朗和伊拉克的戰爭是起因於宗教差異下的仇恨，那是遠遠超過我們理解範圍的正義之戰。我曾經看過十幾年前發生在非洲某國家的種族戰爭紀錄片，在非洲，不同種族的爭鬥就是不同宗教的爭鬥，勝利者把虜獲的異教徒雙手手掌用劈柴刀斬斷，而那些手掌就像小山丘般被堆積起來，那種怪異景象深烙在我腦海裡揮之不去。

當然毫無疑問的，今後那些戰爭或殘酷行為都會在「正義」這種宣傳標語下被加以實行，這就是戰爭可怕的地方，我們無論如何都要讓戰爭從地球上消失才行。人類總說和其它物種的不同之處，在

於擁有理性和智慧，但又為什麼要讓愚蠢至極的正義互相衝擊呢？

到目前為止，僅有的些微救贖是尚未動用到核子武器。因為一但動用，所有人都知道，結果就是人類會進入「核子寒冬」時期。可是，卻沒有將來絕對不動用核武的任何保證，所以在戰爭這部機器還能夠控制之前要集合人類智慧，必須要讓廣島和長崎以外的地區不受核武威脅才行。

對於阻止核戰和創造無核武世界這類主題，現在，我們平面設計師要怎麼做比較好？在遇到這種問題的時候，我們很清楚知道設計師個人的力量非常薄弱。但是，身為設計師的理性和感性，將會探索我們自己的訴求手段。我想，那個探索到的東西不就是和平海報嗎？所以在這三、四年間，數量龐大的和平海報才會被製作出來。當然，不論日本或美國也做了非常多，設計師對和平是如何抱持著既強烈又深刻的願望呢？對這種現象，我有很深的感動。

我在1983年製作了《HIROSHIMA APPEALS》〔80頁〕這張海報。或許各位有人還記得，這張海報呈現出許多美麗蝴蝶在燃燒中墜落的這種幻想式情景。美麗事物在燃燒中消失的悲愴感，比起真實性的描寫，我想，那或許會產生出核爆的恐怖感受。這張海報是為日本平面設計師協會（JAGDA）和廣島國際文化財團的合作企劃而製作，是以一年一張的方式持續向全世界發表。我的海報是這個企劃的第1回作品，第2回則是粟津潔做的，他從著名大提琴家Pau Casalss的辭語「鳥叫著『PEACE、PEACE』」這句話中獲得靈感而畫出充滿整張海報的鳥。然後今年第3回是由福田繁雄製作的，他用他獨特的幽默感表現出地球正在修復自己壞掉的部分。

我在製作HIROSHIMA APPEALS的海報同時，也公開發表JAGDA如下的態度。

「HIROSHIMA APPEAL海報是超越所有政治、思想與宗教，只純粹為守護中立立場而做。

迴避只以寫實方式呈現核爆的悲慘性以及公式性的反戰與和平表現，並想要從新的視點探究和平海報的姿態。

在具有美感與品味的同時，包含和平、反戰祈求的海報不正是廣島市民所渴求的嗎？以上是JAGDA的想法。

可是對設計師而言，我想，要回應這些情況是最嚴肅且最困難的戰鬥。」

我看過很多人做過的大量和平海報，但是實際上，那讓我不得不思考所謂「和平海報究竟是什麼？」。那些海報中有各種不同的表現，有大聲吶喊或靜靜說話般的作品，也有僅止於自我滿足且不做自我主張的作品。

有人說和平海報就像中國的壁報。那是一種自己以自由表現方式創作海報，然後再自己貼在廣場牆壁讓行人觀賞的想法。確實，和平海報也有這方面的性質，但是對我來說，我總覺得它就像是報紙中的意見廣告。壁報是大眾傳播未發達國家的傳達手段，但是，意見廣告在大眾傳播已成為文化這種高度的社會中，它是一種很普遍的傳達方式。

大約在二十年前，《紐約時報》（The New York Times）因為最早刊登意見廣告而震驚全世界。在那之後，各種主張被當成廣告刊載，並尋求民眾的反應，不知不覺中，在今年8月，也刊登了蘇聯政府的意見廣告，內容雖然是指責美國對縮減核武態度不夠明確，但我認為這是非常了不起的事。因為，美國報紙光明正大地刊登指責自己國家政府的意見，我對這種寬大且公平的態度感到非常了不

起。在這種意見廣告剛開始被刊登的二十年前，有人因為無法容忍這種方式而興起訴訟，但是美國最高法院做了以下令人讚賞的判決：「無論何種公共問題其議論不可禁止，就算它猛烈、辛辣，甚至有時對政府或公務員進行激烈攻擊也要容忍。」所以在和平海報的精神中，我認為必須要充分活用這個判例的高度見解。然後到現在這個時間點上，日本平面設計師製作了大量的海報，我推測大概有接近300件，這是非常大量的能量累積，而且全部都還是自費製作。所以，海報將會變成意見廣告吧！當然在這些海報中，除了有能夠打動觀看者內心的作品之外，也會有僅止於形式表現的作品。例如表現技巧優異卻不具訴求的作品，或者是表現技巧不純熟但卻能夠傳達主張的作品。這些雖然都是製作者的感性和哲學，但是弄不好的話，所謂和平海報不就會被認為是存在於一種流行化的傾向中嗎？這種現象其實包含著危險的訊息，那就是「和平」在流行現象中會被太輕易地說出口，然後就被定格在那是設計表現的一種自由材料這種危險地步上。這種思考方式繼續持續下去的話，民眾就會注視不該注意的方向，如此一來，結果就是意見廣告的價值將會消失不見了。

我認為「和平」是嚴肅的，是以正經八百的姿態來談論與思考的事物。然後我認為，應該沒有像這種那麼切身卻又那麼困難的問題了吧！和平是人類最崇高的理想，也是無論如何都必須實現的目標，只要是人的話，應該都能夠理解和寄以厚望才對。所以，我強烈感受到，現在應該要立刻結束發生在地球某處的戰爭才行！

戰爭不會帶給人類任何的喜悅，有的只是絕大的悲傷而已，不

幸的是在第二次世界大戰中，日本走向以美國為敵而戰的命運。大部分日本人其實非常喜歡美國人，這是因為我們曾經拼命咀嚼美國文化的關係，日本大部份電影院都會放映好萊鎢的電影，而美國人愛好的棒球日本人也非常喜歡，或許稱為狂熱也不過分。棒球比賽從小學到大學都舉辦得非常盛大，而且不論是山上的小村落或大都市，業餘棒球比賽也都很興盛。政府因為和美國打仗而突然開始壓制棒球活動，理由是因為那是敵國的運動，雖然美國電影也被禁止，但是只有棒球還偷偷地繼續下去。

　　長程轟炸機B29從塞班島這麼遠的地方飛來日本，那時候是已經決定進行空襲行動的上午。我曾經讀過那架B29駕駛的空襲筆記，以下是簡約後的內容——

　　「下面是日本美麗的綠色原野，民家屋頂被陽光照得很耀眼，在看似空地的地方有許多白點般的東西正在移動，那是什麼啊？我請機組人員調查看看。他用超強望遠鏡看過後突然發瘋似的大叫：『啊！那是小孩子在打棒球。』之後機內就瀰漫著一股沉重的氣氛，每個人都緊閉著嘴不發一語。」

　　我想，或許B29的機組人員心裡都感受到一種痛苦的悲傷吧！

　　我認為和平海報必須要具有詩情性和戲劇性才行！譬如請思考一下B29駕駛的筆記，裡面有日本的綠和少棒的美這種詩情。但是在幾分鐘後的空襲下，這種詩情就完全化為地獄般的景象，這就是戰爭的可悲！我認為和平海報必須要包含這種悲傷才行。

　　再重覆一次，和平海報必須具有詩情性和戲劇性才行，如果缺少這兩個要素，那在表現上就會缺乏深度，並變成膚淺乏味的作品。

而平淡乏味就無法打動人心，唯有深入人心，才有可能喚起人們良心之魂。

　　為了做到這點，設計師就要對和平燃燒一種永無止盡的熱情，我相信，唯有燃燒熱情才能製作出可以真正打動人心的海報。

於ICOGRADA第11回國際會議（尼斯）的演講，1985年9月5日

（《追悼 龜倉雄策》私家本，1998年）

從書籍設計《夜間飛行》開啟60年

　　這次獲得這麼高的榮譽，心中只有感動和感謝而已。

　　日本是離波蘭很遠的小島國，在那麼遙遠國家的我，能夠從波蘭獲得這麼崇高的榮譽，這讓我感到一股新的勇氣從體內湧現。

　　日本這個國家從南到北很狹長，形狀像是一條魚正在跳躍的樣子。所以當南邊正在開花的時候，北邊卻在下雪，而且日本只有20%的土地可以住人，因為國土幾乎都是山麓的關係，在這麼狹小的土地上有1億以上的人口居住，而且日本還是一個沒有什麼資源的國家。簡單來講，就是石油、鐵礦石這種基礎能源和金、銀、銅等物質連一項都沒有，所以是一個完全沒有現代能源資源的國家。

　　我是1915年出生在這樣的國家，日本在我決心想要成為設計師時，還沒有設計師這個名詞，那是一個只能在黑暗中摸索的時代。

　　或許我比較早熟吧！19歲就做了第一份設計工作，那是聖修伯里（Antoine de Saint-Exupery）《夜間飛行》這本小說的書籍設計。因為這本書籍設計的關係，比起聖修伯里的文學，我從他的哲學那裡學到更多的東西。聖修伯里的哲學比盧梭的思想充滿新人性的自由主義，這種精神直到現在都還是我思想的基礎。

　　然後，德國包浩斯帶給我相當大的衝擊，這個運動徹底矯正我當時還未成熟的設計思想，所以我的設計骨架就是受到了包浩斯影響

而產生的。

　戰爭腳步接近的時代剛好和我的青春時代重疊，之後是第二次世
界大戰，最後在日本慘敗之下宣告戰爭結束。

　我想，這麼艱苦的時代世界各國都一樣，但是在所有人對任何事
物都感到絕望的時候，殘存的設計師卻聚集起來想興起一種運動。
現在回顧那個時代，明明都沒有飯可吃了，但是卻有思考那些事物
的能量，這真的很難以置信。所以，所謂設計，是反映時代的鏡
子，而且還很劇烈！

我認為，設計是衡量一個國家和社會文化的指標，那是因為該國的政治和經濟狀況會對設計造成重大影響的關係。

前面說過日本是一個完全沒有現代能源資源的國家，但是因為在進口所有原物料並經過加工後，可以製造高獲利的製品並且出口，所以日本人才得以生存。

像日本這種生存性的社會構造，讓設計產生近代化和蓬勃發展。從這時候開始，日本展開了現代設計的歷史，我想那是從1950年前後開始的。

在今天，日本平面設計受到來自世界各地的注目並獲得高評價，這就像日本人為求生存的產業齒輪和設計齒輪密切咬合的結果。

我今年已經79歲了！而我做聖修伯里《夜間飛行》的書籍設計是在60年前，所以我的設計生活也已經持續有60年了。

對於獲得這60年來最高榮譽一事，我打從心裡感謝，謝謝！

<div style="text-align: right;">

獲頒華沙美術學院《榮譽博士學位》紀念演講，1994年6月3日
（《追悼 龜倉雄策》私家本，1998年）

</div>

「沒有秘笈的設計師」的秘笈

龜倉雄策（1915～1997）是一位以第18屆東京奧運（1964年）一連串海報而聞名於世的設計師。但是當想要描述他這個人的時候，卻因為他作風多樣再加上活動範圍既長久又寬廣，所以想要簡單扼要地形容相當困難。

這樣的龜倉，從他還被稱作「少年圖案家」時代起，就已經認識的設計師原弘，在1957年是這麼評論他的。

「龜倉雄策從戰前開始便經常透過《廣告界》或《PHOTO TIMES》等雜誌介紹現代設計和新攝影運動等等事物。我認為他是一位沒有秘笈的設計師，那是因為他的性格不讓那些成為秘笈，同樣的，他對於新設計師或新運動的知識也從不據為己有，而且還是不讓這些廣為人知的話，那他自己似乎就會很不痛快。這或許是從他的人格特質而來的，但另一方面，如果不對自己的能力有相當信心是無法做到這樣的。」

的確，「沒有秘笈的設計師」這句話將龜倉描述的太好了！龜倉確實和其他大多數設計師不同，他不但不是一位只執著在一種方法論或樣式的設計師，同時也是一位會對設計界或社會整體提出各種建議和忠告的啟蒙者。只是，雖然說他是啟蒙者，但絕對不是那種會濫用高尚學院派理論，而是會以自我體驗為基礎來直接衝擊自我主張的那一類型。他的精華在他遺留下來的四本隨筆集——《離陸著陸》（1972年）、《三人三樣》（勅使河原蒼風，與土門拳共著，1977

年）、《直線と曲線の宇宙》，《亀倉雄策の直言飛行》（1991年）當中經常展現。

本書是為了想要顯現「沒有秘笈的設計師」亀倉的足跡而問世。因此除了上列四本代表性自傳評論和設計論出現過的二十二篇文章之外，另外又再加上單行本中未曾收錄的十一篇文章而成。

<center>＊</center>

我們對亀倉剛開始以設計師身份起步的活動狀況有許多不明之處，雖然最大原因是因為戰爭而遺失了他大半的作品和資料，但是在戰後他回顧當時的文章中，那個消失年代卻被生動地記錄著。

在第一章收錄的〈我的處女作〉、〈新聞影片的報導性〉、〈一本書〉當中，可說是亀倉恩師的義大利文學家三浦逸雄出現了。和三浦的相遇不只產生了他身為設計師的處女作《夜間飛行》書籍設計，還促成他和圍繞在三浦身旁的文人——法國文學的小松清、俄國文學的中山省三郎、畫家的海老原喜之助、詩人的春山行夫和瀧口修造、美術評論家的柳亮和土方定一這些傑出人物的接觸。就算當時戰爭剛開始不久，但是亀倉能夠度過充實的青春期，實在和三浦的相遇有極大的關係。此外，亀倉在他成為設計師之前是以電影評論家身份進行活動這個事實，就他之後卓越的批判和生涯不間斷的執筆活動的原點來說，實際上是一件不可忽略的事情。

另外關於三浦和亀倉少年的相遇，三浦逸雄的兒子——三浦朱門在小說《おちゃのみずばし》當中，對亀倉有稱為「亀田桑」這樣的描述。

「我隱約記得在夏天傍晚對著町內佈告欄丟石頭的父親身影，那塊土地在我們一家移居前後剛從村升格為町，或許是因為這樣吧！在幾乎沒有人住的我家前面雖然立了佈告欄，但是我不記得那裡有張貼過傳單之類什麼的。從佈告欄那個地方之後變成派出所這點來看，那應該是夾在私有地當中的公有地吧！

佈告欄在黑暗中看起來是灰白的，父親撿起舖在路上的小石子丟向它，『咚』是命中板子的聲音，『鏘』是打到佈告欄的邊框或柱子，『噗』的話是丟偏到旁邊的草地，而『恰』就是又更偏飛到石子路上了。

黑暗中有和父親說話的聲音，丟石頭的人數增加了。他們好像在比賽命中率，連笑聲和唱數的聲音都聽得到，對當時還沒進小學的我來說，和父親一起丟石頭的人看起來都像是大人，但是在算一下年紀之後，那大概是中學二、三年級，是從市區搬來的居民的小孩子，其中有一人就是龜田桑。」

環繞在佈告欄和小石頭的緣份……我深切感受到人和人的相遇，真是一件不可思議的事。

說到相遇，龜倉在19到22歲之間，遇到了三位日本設計史上有名的人物，並跟在他們身邊學習。那就是在銀座新建築工藝學院實踐包浩斯造形教育的建築師川喜田煉七郎，然後是以創始藝術總監這職務而有名的太田英茂和名取洋之助這三人。在〈少年圖案家〉、〈一本書〉、〈青春日本工房時代〉中，就簡單敘述了從川喜田那裡學習造形基礎、從太田那裡學習廣告宣傳基礎、從名取那裡學習編輯和攝影相關實務的情形，那三人分別都是該領域的先驅者，因此龜倉可以說是受到當時最高水準的實踐教育。

都已經是這麼少有的歷練，再加上他周圍的朋友就又更豐富了。

設計師的高橋錦吉和藤好鶴之助、攝影師的土門拳、編輯的川邊武彥和桑澤洋子，還有前衛花道的勅使河原蒼風……這是註定的嗎？在龜倉周圍聚集了各種各樣豐富的才華之士。

另一方面，從收錄在設計論的〈公寓生活者的書架〉當中，我們可以有趣地看到年輕龜倉的合理性思考。雖然很短暫，但是他卻有以家具設計為志業的時期，這在他去世後從他哥哥英治那裡對照他的經歷後，不就會對敘述的內容更有興趣嗎？

*

第二章是從焦土朝向復興邁進，和轉眼間就達到高度經濟成長的日本社會當時一樣，這裡是將因戰爭失去一切的龜倉，飛向國際設計界做一次總整理。

原弘在前面文章中，對龜倉到1950年代後半為止的評論是「感覺他頭比手走的還快」，確實當時的龜倉是有這種傾向。在收錄的〈設計必須是有朝氣的生活之歌〉當中，有一段是嘆息自己的設計還未達到世界水準，或許龜倉自己真的是這麼認為吧！可是一到1950年代後半，他的思考和表現就完美的具有一致性，然後就一股作氣地往世界飛躍而去。

實際上，1950年代對龜倉而言具有重大的意義。他除了創作出《原子エネルギーの平和利用を！》（將原子能源用於和平用途之上！）（1956年）和《ニコンSP》（Nikon SP）（1958年）這些在日本海報青史留名的名作之外，組織日宣美（1951年）、第一次個展（1953年）、第一次出國（1954年）、參加「Graphic '55」團體展（1955年）、著書《世界のトレードマーク》（世界的商標）的出版

（1956年），然後是出席國際編輯設計研討會（1958年），這些決定他之後方向性的重要事件一個個接踵而至。

其中成為轉換點的是1958年出席國際編輯設計研討會一事。所收錄的〈編排設計〉、〈關於「傳統」〉、〈設計交遊〉、〈反省與收穫〉這四篇是和這個研討會相關的內容。就像龜倉自己所寫的那樣，在感受到相當壓力的情況下，他基於受邀的榮耀和日本代表這種強烈自負所準備的演講擄獲了觀眾的心。實際上，從演講過後到今天大約過了半個世紀，就算回過頭去閱讀〈關於「傳統」〉這篇演講稿，其中所提到的問題本質到現在還是沒有任何改變。從〈設計交遊〉中可以讀取到演講過後的熱烈氣氛，而從〈反省與收穫〉當中可以看到他冷靜回顧的謙虛姿態。然後，總結這個研討會的最後一段：「在這個會議結束之後，我思考著以下兩點；第一，對社會，我們要怎麼做才能將平面設計呈現出來？第二，歐美的一流是日本的一流，但是日本的一流也必定要是歐美的一流才行！」這可說是龜倉之後的指針也不為過。

參加這個研討會不只對龜倉個人而已，對比他年輕許多的設計師也造成相當大的影響。就像龜倉在〈編排設計〉中闡明的那樣，從隔年1959年12月開始，每月21日都會舉辦「Graphic 21之會」研究會，龜倉將他帶回來的資料毫不保留地公開給年輕設計師們。和資訊過多的現在不同，當時是對歐美最新資訊感到飢渴的年代，要說是「沒有秘笈的設計師」嘛！那正是「公開秘笈的設計師」的真正面貌。

世界設計會議（1960年）的演講稿「KATACHI」（形），這可說是將前述研討會中所展現觀點擦亮的結果。同樣的手法在〈徽章的命運〉、〈關於商標的考察〉當中也可以讀取到，這兩篇的內容是關

於他畢生事業的商標和象徵標誌設計，可說是從傳統和現代這兩端考察的結果吧！

將1950年代的不斷摸索一股作氣昇華的，是第18屆東京奧運的活躍景象。本書收錄了他自我解說的正式標誌（1960年）、正式海報第2號（1962年）和第3號（1963年）在製作後的三篇評論。現在大多被當作單一作品看待的這些標誌和海報，它們逐漸成形的過程也是一個珍貴的紀錄。

第二章開頭的〈日宣美的母體〉和末尾的〈日宣美始末記〉基本上是同一個主題。是自負於披荊斬棘為後進開路的龜倉，和開著跑車在那路上奔馳的年輕人間的攻防戰，其中龜倉率直的記述他以獻身性「沒有秘笈的設計師」這種方式達成任務後的氣憤情緒。

<center>＊</center>

彙整從1971年到1997年去世為止的第三章，敘述的是龜倉已經聞名於世的大師級時期，可是這裡卻看不到他有革新性的設計論。只是在這種情況下，龜倉仍舊沒有失去他重新審視事物本質的姿態，〈廣告是甚麼？〉、〈人的個性——企業的個性〉就顯示出他真誠的姿態。

〈最後一擊〉、〈設計・日本紅〉這兩篇都提到奧運會的海報設計。乍看之下好像也有在說過去的得意事，但內容卻比製作當時的評論還來得深奧，特別是〈最後一擊〉在道出藝術總監的本質這一點上尤其傑出，老實說，我從未看過比這更好的藝術總監論了。此外，〈設計・日本紅〉讓人深刻感受到在印刷表現上的色彩深奧度，堅持木棉的紅和平紋細布的紅兩者差異而選擇凹版印刷，從這

裡就可以感受到龜倉卓越的本領。以被設計界某些人在背後說是「色彩白癡」的龜倉來說，這應該是栩栩如生的面貌展現吧！

〈詩情與戲劇性〉是體驗過激昂時代「昭和」的龜倉個人海報論，也是在談他的晚年代表作《HIROSHIMA APPEALS 1983》。實際上，這個演講還有一個小插曲，當初主辦單位分配給龜倉演講的是一個小會場，他在得知這件事後強烈抗議。他說：「就算知道現在講也沒用，但是以身為日本人和JAGDA的會長來說，必須要講應該講的話！」然後隔天早上他就被換成大會場了。到這裡，前面談過的研討會經驗就已經足以說明整個情況，但大不相同的是站在演講台上的龜倉自己。當他講到B29轟炸機的機組人員看著攻擊目標大叫：「啊！那是小孩子在打棒球。」這一段的時候，不但話講不下去連眼淚都掉下來了，最後他還是斷斷續續地把講稿給唸完。

在演講結束後，會場內聽眾全都站起來而且不停地鼓掌，或許是有些感傷也說不定，但這是一個能夠了解龜倉隱藏在這場演講中感情深度的插曲吧！

*

讀完之後就知道，龜倉的用語不但自負且有威嚴。有時候他會先說一些得意事，然後在你有些不以為然的時候，他就會用一種迫近本質的特有問題讓人驚訝，之後在結尾時就不得不同意他的想法。是的，實際上他的隨筆或設計論，巧妙運用了人的心理，換成另一種說法的話，就是龜倉的主張非常具有人的味道。在前述研討會的時候，就像龜倉自己督促自己「日本人龜倉，只是坦率地展現自己的人性而已」那樣，在他短文或設計論的根本之處，有一種想要暴

露自己姿態的共通點。如果要把龜倉的設計做一個總結的話，可以說他是想要抱著反世俗精神來探求硬質的現代設計。然而在他遺留下來的話語中，要說是和那完全相反的柔軟性呢？還是通俗性？那是有著重情重義的人情味。也就是說，在剛柔兩面兼具之處，龜倉有龜倉個人的方法，而且這也是吸引觀眾、讀者的最大要因吧！

如果在「沒有秘笈的設計師」深處有終極秘笈的話，那應該是龜倉自身表裡兩面所沒有，只出現在個人意志中和興趣中的忠實生存方式吧！

（川畑直道 / 此書編者）

從龜倉延伸看見台灣的平面設計慘業

龜倉雄策先生其設計作品的卓越與對日本平面設計界的巨大影響是有目共睹的。從這本集結他過去小品文章彙輯而成的「自傳」裡，我們發現到他曾是電影評論家的身分。而從他輕快犀利的文字中，我們感受到他豪爽敢言與果斷個性的面貌，那似乎也是造就了他日後有所大作為的關鍵之一。

或許我們讀到的是發生在距今有些許陳年的往事。然而從他的記事中，卻又隱約地看見類似的問題仍然潛藏在我們現今台灣的處境與狀況中。表象上，由於創意產業的興起，設計行業似乎在蓬勃地發展中，幾乎每個學校從高中到大學都設有設計相關科系，到了滿地設計師的地步。尤有甚者，從學生時期就開始拚命接稿賺錢，亦成了主流價值。然而，平面設計師實際的社會地位是如何呢？其專業的價值又是被人眾如何看待的呢？會操作電腦就是設計師嗎？

出錢的是老大，一個公司的窗口就可以依其喜好方向來要求設計師無厘頭地不斷改稿；設計競賽找來的評審中可能是所謂有名望的人，而非真正擁有設計專業領域的專家；設計師長期被認定在「位階低於企業的角色」從事設計，而所謂的設計就是「依照要求進行製作」。試想，這些發生在60多年前日本設計界的現象與問題，是否仍存在於現今台灣的業界大環境當中？

設計師的本身確實是一大問題。就如同龜倉先生所說，如果設計師本身沒有自我認知、不會思考，是絕對不會獲得一個好的社會地位的。設計是活用一連串的條件來展現在企業、方向、計畫上，是

設計師與企業緊密結合。設計師必須能提出建議，如果將條件只是照單全收後，在範圍內偷偷摸摸做的絕對不是設計，這是設計師該有的基本觀念。

多年來，所謂的台灣視覺不斷地被強調。從龜倉先生那個年代的日本，也可以普遍發現到類似的問題點。到目前為止，我們是否也始終存在著似乎沒有英文或日文這些外語文字來做設計的主要裝飾就無法呈現高級感了？所以會膚淺地把大量不盡了解、讓真正外國人看了發噱的外文拿來當賣點的迷思呢？是否也有單純依賴傳統圖像來宣示所謂的台灣味，只要直接套上去用就算數的錯覺呢？龜倉先生確實提供了我們必須去思考的的觀點。

日宣美始末記此篇是相當精彩的一篇。龜倉先生誠實地交代整個內幕，也讓我們有了審慎思考「設計協會的功能與對社會責任」議題的機會。設計協會的成立究竟是為了滿足與成就部份個人的利益呢？還是為了提升全國整體設計的水平、改善設計業大環境和社會對設計師地位的認同與尊重？一個已形成勢力的協會假如只是關起門來辦活動、頒頒獎、搞搞公關以名養名而已，那當初的理想口號又是什麼？而一個新的年輕協會的成立，是為了表達對已形成勢力的前輩協會的不滿而設立，但最後卻又落入同樣思維作法的時候，那當初的正義凜然又有何價值意義？台灣整體設計環境變好了嗎？台灣的設計革新運動又在哪裡呢？

這位日本平面設計界的巨人——龜倉雄策先生，值得我們學習的不僅是在設計觀念，更在於對人類的關懷與對整體社會的使命感和對設計的責任感，這正是我們極力引進出版此書的關鍵因素。

2011年3月于溫哥華　王亞棻

出版感謝詞

本書在此特別感謝日本的
龜倉雄策資料室水上寬先生、編者川畑直道先生
以及DNP文化振興財團平山好夫先生和IDNP森京子小姐
熱心協力此書的版權洽談
以促成台灣繁體中文版的問世

日本999設計叢書

龜倉雄策 Kamekura Yusaku
日本現代設計之父 The Pioneer of Japanese Graphic Designer

作者：龜倉雄策 Kamekura Yusaku

編者：川畑直道

中文版出版策劃：紀健龍 Chi, Chien-Lung

譯者：張英裕

訂正潤校：王亞棻

封面設計/編排設計：紀健龍

發行人：紀健龍

總編輯：王亞棻

出版發行：磐築創意有限公司 Pan Zhu Creative Co., Ltd.

台北市文山區富山路18-2號4樓

Tel: + 886-2 -27314803 │ E-mail: panzhu.books@gmail.com

總經銷商：龍溪國際圖書有限公司

台北縣永和市中正路454巷5號1F │ Tel: + 886-2 -32336838

印刷：穎慶彩藝有限公司

初版一刷：2011.04

定價：399元

ISBN：978-986-81292-4-5

磐築創意 嚴選出版

國家圖書館出版品預行編目(CIP)資料

龜倉雄策：日本現代設計之父 / 龜倉雄策作；
張英裕譯. -- 初版. -- 臺北市 ： 磐築創意,
2011.04
　　面　；公分
ISBN 978-986-81292-4-5 (平裝)
1.龜倉雄策 2.傳記 3.平面設計 4.日本
964　　　　　　　　　　　　100005022